난생 처음 공부하는 예술사가 내 지식이 되는

미학 아는 척하기

난생 처음 공부하는 예술사가 내 지식이 되는

미학 아는 척하기

CONTENTS

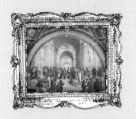

낭만주의 시인 존 키츠1795~1821는 유명한 명상시《그리스 항아리에 부치는 노래Ode on a Grecian Urn》1820에서 이렇게 말했다.

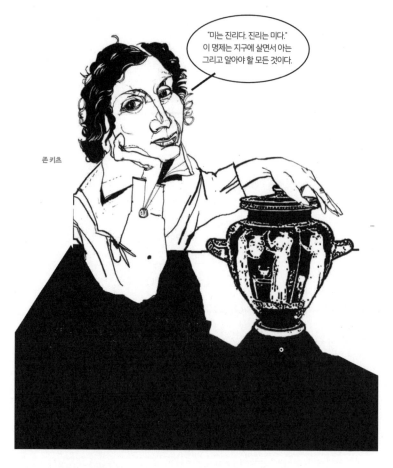

존 키츠

"미는 진리다. 진리는 미다."
이 명제는 지구에 살면서 아는
그리고 알아야 할 모든 것이다.

그러나 미란 대체 무엇이며, 진리란 대체 무엇인가? 이러한 물음은 결국 미학이 그 답을 찾으려고 노력했던 것들이기도 하다.

01

미학이란?

미학은 '지각하는' 혹은 '인지할 수 있는' 이라는 의미를 가진 그리스어 아이스테티코스aisthētikos와 아이스테타aisthēta에서 유래한다. 18세기에 미학은 철학의 한 줄기가 되었다. 독일 철학자 알렉산더 바움가르텐Alexander Gottlieb Baumgraten, 1714~62은 《시에 관한 몇 가지 철학적 성찰Reflection on Certain Matters Relating to Poetry》1735에서 처음 이 단어를 사용했다. 그런 후 1750년, 바움가르텐은 미완성된 이 논문을 '미학'이라고 불렀다.

미학은 인지와 감각의 경험을 다룬 특별한 영역의 연구다.

오늘날 '미학'은 '마취제anaesthetic'라는 단어와 자주 혼동되기도 한다. 마취제는 고통을 느끼지 못하는 상태와 감각의 부재를 의미한다.

미학은 철학과 관계가 있을 뿐만 아니라, 디자인과 패션과도 연결되어 있다. 자동차 디자이너는 자동차의 미학을 언급하고, 인테리어 디자이너는 디자인 스타일과 모양을 언급할 때 미학 용어를 사용한다. 같은 방식에서, 미학은 예술가의 작품 스타일과 감수성을 표현하는 예술과 연관하여 사용되었다.

미학과 비슷한 어원을 가진 '탐미주의자aesthete 는 아름다운 대상에 대한 최상위 감상력을 가진 사람이다. 오스카 와일드는 인생과 작품을 예술과 아름다움을 사랑하는 데 바쳤다. 와일드는 예술은 그 어떤 기능적 목적을 지니지 않고 스스로 가치를 발현해야 한다고 믿었다.

와일드는 자본주의적 경제 논리에 입각한 실용주의적 가치에서 미의 감상 즉 미적 경험을 인지하려고 애썼다. 경험이 도덕적 가치를 재현하거나 부여할 수 있는지에 대한 물음에서, 유럽 철학적 미학의 전통은 와일드를 앞질러 가버렸다. 사실 그 전통의 기원은 18세기에 있었다.

9

02
경험의 본질

바움가르텐에 따르면, 철학적 행위로서 미학은 미에 대한 물음뿐만 아니라, 인지, 느낌 그리고 감정의 관점에서 경험의 본질과도 관계를 갖고 있다. 하지만 철학자들은 이 연구를 주관주의와 특징, 그리고 변형된 가치와 믿음의 잠재력으로 확대시켜서 규명하려고 했다. 그 이유는 경험은 의식의 문제와, 또한 암묵적으로 형태적 특징에 대한 무의식적 경험의 역할과 연관 짓기 때문이다. 그래서 미학은 철학의 특별한 줄기에서 시작되었다. 결국 미학은 거의 모든 철학적 연구의 핵심을 형성하는 축에 놓여 있다.

바움가르텐 이전에는 미학이란 이름은 존재하지 않았다. 그럼에도 불구하고, 감각적 경험과 인지의 의미와 관련 있는 철학에서 오랜 시간 동안 지속되고 중요한 전통은 존재해왔다. 이 전통은 미와 진리를 하나로 인식한 고대 그리스 철학자 플라톤으로 거슬러 간다.

03
소크라테스와 플라톤

그리스 시대에는 진리가 윤리와 종교의 이념과 결부되어 있었다. 플라톤 철학은 그의 스승인 떠돌이 철학자 소크라테스Socrates, BC 470~399의 가르침에 근거를 두고 있다. 다른 학파와 마찬가지로 소크라테스는 종교적 믿음은 형이상학이라고 생각했다. 형이상학은 이원론적 이론을 갖고 있었는데, 신은 높은 초월적 영역에 존재하고, 그 아래 인간이 살고 있는 세상은 초월적 영역의 옅은 모방이다.

소크라테스는 이러한 형식이 모든 존재 대상에서 발견되는 내재적 구조를 포함하고 있다고 주장했다. 그는 용기와 강인함으로 대변되는 전사적 특성에 반대했으며, 오히려 지혜와 미덕에 가치를 두었기에 다른 그리스 학파와는 결이 달랐다.

소크라테스를 이은 제자 플라톤Plato, BC 427~347은 자신과 마찬가지로 철학자들은 온전한 미덕다시 말해, 지혜을 갖추었으며, 우주 최고의 형식에 대한 지식을 알고 있는 유일한 사람이라고 주장했다. 기존의 관점을 거부한 소크라테스와 플라톤은 아테네의 종교 계급과 권력 투쟁을 벌였다. 플라톤은 예술과 시가 비도덕적이고 허위라는 철학과는 대조를 보였다.

플라톤은 《공화국The Republic》BC 375에서 예술가와 시인 들이 그들의 위험한 영향력 때문에 이상적 상태광기에 놓이는 것을 금했다.

시의 권력

관객들에게 자극을 주는 시인의 권력 이데아는 플라톤 시대의 중심 이슈였다. 시인은 역사적 지식과 신의 정신을 간파할 수 있는, 기억의 딸인 뮤즈에 접근할 수 있는 인물이었다. 더 나아가 희곡이 운문으로 쓰인 이후 시는 최상의 대중적 형태를 갖추고 있었다. 이것이 대중 포럼에서 큰소리로 시를 읊는 관습이 생긴 이유다.

시에 대한 부정적 판단을 한 플라톤은 특히 《일리아드와 오디세우스the Iliad and the Odyssey 》를 쓴 호메로스BC 800~700 의 작품을 혹평했다.

플라톤은 〈일리아드〉에서 전우를 잃은 아킬레스의 슬픔을 예로 들면서, 호메로스가 죽음을 낙원에서 따라야 할 풍요를 상기시키기보다 두려워해야 할 악으로 묘사했다고 비난했다.

플라톤은 예술이 자연을 모방하였듯이 회화벽화에도 경멸하는 관점을 보였다. 그는 회화를 거울에 비유했다.

플라톤은 회화는 두 번이나 진리에서 멀어지게 만든다고 주장했다. 목수의 인공물이 뛰어나다 하지만 한 발짝 떨어진 최고 형식의 청사진을 표현하지는 못한다.

회화는 거울을 돌려서 태양, 하늘 그리고 지구의 이미지를 반영하는 것 이상의 기술은 없지.

06
시뮬라크르

플라톤이 예술을 혹평했지만, 결코 전적으로 '예술을 진리에서 떼어놓은 것은 아니었다. 오히려 그는 예술은 진리의 옅은 거울, 혹은 불쌍한 복사라고 말했다. 그러나 플라톤은 《소피스트 The Sophist》BC 360에서, 진리와 완전히 동떨어진 카테고리로 평가했던 것이 바로 '시뮬라크르복제품'다.

플라톤은 소피스트 철학자들은 마법사로 비유하면서 경멸했다. "그들은 사실성을 모방하는 사기꾼들이지."《소피스트》. 그래서 오늘날 '소피스트하다'는 말은 허울만 그럴듯하고 일부러 사기적 논쟁을 벌이는 것을 의미한다.

플라톤의 영향을 받은 후대 철학자로 프리드리히 니체와 포스트모던 철학자 질 들뢰즈 그리고 자크 데리다가 있다. 이들은 시뮬라크르에 대한 플라톤의 논쟁이 그의 철학에서 아킬레스라고 봤다.

니체에 따르면, 포스트모던 철학자들은 진리와 거짓의 대립이 무의미하다고 생각했다. 이제 진리와 관계성혹은 무관계성에 대한 예술의 재평가가 이뤄져야 한다.

복제가 진리 바깥에서 존재한다면, 플라톤은 더 이상 진리와 관련된 논쟁에 위치해 있지 않다. 또한 그것을 '거짓'으로 기술할 수도 없다.

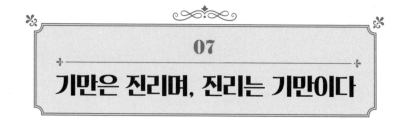

07
기만은 진리며, 진리는 기만이다

포스트모더니스트들은 로마 학자인 대 플리니우스Pliny the Elder, AD 23~79가《자연사Natural History》에 따르면, 플라톤은 이미 예견된 철학자라고 평가했다. 플리니우스는 BC 5세기에 벌어진 그리스 화가 제욱시스와 파라시오스의 그림 경쟁을 언급했다. 이 그림 경쟁에서 제욱시스는 포도를 너무나 사실적으로 그려서 새를 속였다면, 파리시오스는 커튼을 그려서 새를 속인 제욱시스를 속임으로써 승리를 거뒀다.

플라톤은 진리와 거짓은 항상 대립적이라고 주장했다. 이 생각은 제욱시스의 그림처럼 항상 영원히 받아들여졌다. 그러나 파라시오스는 기만이 진리라는 생각에 반대했다. 그 반대도 마찬가지다. 프랑스 심리학자 자크 라캉은 특히 이 이야기에 주목하면서, 1960~70년대 세미나에서 자주 이 부분을 인용했다.

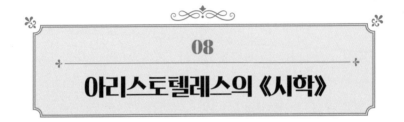

아리스토텔레스의 《시학》

그리스 철학자 아리스토텔레스BC 384~322의 《시학Poetics》BC 335은 플라톤 이후 예술에 대한 가장 확장된 분석을 보여주고 있으며, 예술을 겨냥한 비방에 대한 반격을 마련했다. 그래서 《시학》은 근대 미학의 기초가 되었다.

　　게다가 《시학》은 사실성을 지향하는 예술작품의 관계성이 함의하는 것들을 탐색하고 있다.

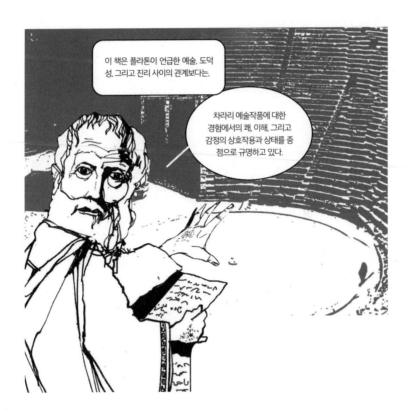

플라톤과 함께, 아리스토텔레스의 예술을 모방mimesis 혹은 모사imitation 의 개념으로 다루었다.

아리스토텔레스는 예술을 사실성의 왜곡된 모방으로만 간주하는 플라 톤의 관점을 거부했다. 대신, 그는 쾌와 고통의 감정특별한 감정을 불러일으키는 능력으로서 예술을 분석했다.

예술과 관객

아리스토텔레스는 예술의 모방적 구조는 예술작품시, 드라마, 회화, 조각, 음악, 그리고 춤과 관객의 상호작용에 기인한다고 주장했다. 그는 예술작품이 실제로 구조와 형식과는 독립적인 자신만의 구조와 형식을 갖고 있다는 점을 강조했다.

예술이 구조와 조직에서 자신만의 내적인 감각을 가진 이래로, 아리스토텔레스는 플라톤이 주장했던 거짓성보다 허구성에 더 의미를 부여했다.

예술과 사실성

예술이 독립된 구조를 보유하지만, 아리스토텔레스는 경험과 생활에서 유래한 개념적 범위에서 관객에 의해 절대적으로 향유되어야 하고, 가치평가되어야 하며, 이해되어야 한다는 데 주목했다.

아리스토텔레스는 관객들은 예술작품의 주제에 이끌리며, 그런 후 관객들은 이 주제의 표현에 영향을 받게 된다.

아리스토텔레스는 예술의 허구성은 사실 그것이 매력이 없든 고통이 있든 대상을 즐기고 감상을 가능하게 만드는 데 의의가 있다고 주장했다.

예술작품의 경험은 사실성과는 결이 다르다. 그러나 감정적 효과는 사실성과의 관계에 의존한다. 비슷하게, 예술작품의 질료적 형식들_{색, 모양, 언어, 리듬, 연출적 양식} 또한 사실성에 그 기반을 두고 있다.

우리는 명료히 재현된 이미지를 감상하는 데에 즐거움을 느낀다. 그것이 비록 비참한 동물이나 시체처럼 고통스러운 광경이라도 말이다.

카타르시스

예술적 허구성에 근거하여, 아리스토텔레스는 비극에서 일어나는 감정에 특별히 주목했다. 이 감정은 '카타르시스'라는 이론에 기초하는데, 아리스토텔레스는 비극이 어떻게 관객들의 동정심과 공포를 야기하는지를 인지했다. 아테네 관객들에게 무대에서 터놓고 우는 것은 일반적인 일이었다.

이런 느낌은 특히 영웅이 자신의 운명을 단호하게 거억하면서 고통을 경험할 때 나오지.

소포클레스 드라마 <오이디푸스 콤플렉스>에서 오이디푸스가 아내 이오카스테가 사실은 어머니임을 알게 될 때처럼 말야.

오이디푸스의 실제 정체를 초반부터 드러낸 메신저가 이 기쁜 소식을 전달했다는 사실이 이 비극을 더욱 악화일로를 걷게 만들었지.

카타르시스는 반전의 비극적 순간에 오이디푸스를 보는 관객들 사이에서 일어나는 동정심이라는 감정이다. 아리스토텔레스는 연극의 허구성이 관객과 비극적 영웅 사이의 관여 감각을 창조한다고 주장했다. 비극을 즐기게 하면서, 그 비극에서 미학적 쾌를 느낄 수 있기 때문이다.

12
중세 미학

서양에서 이교도주의_{AD 337년에 콘스탄티누스 황제가 가톨릭을 국교로 공표했다} 를 대신하여 가톨릭이 떠오를 때, 미학과 아름다움의 문제는 이론적 논쟁에 포함되었다. 이 논쟁은 여전히 신이 무에서 우주를 창조했던 것과 같은 질문의 주변을 맴돌고 있었다.

 이 논쟁은 절대적이며 완벽한 존재자로서 신을 그의 창조물인 인간과 어떻게 엮어서 규정할 것인가로 격화되었다. 왜냐하면 인간은 아담과 이브가 낙원으로 쫓겨나면서 원죄에 가둬졌기 때문이다.

13
이론적 시간 폭탄

이론가들은 이분법을 화합시키려고 노력했다. 그동안 도덕적 불순함의 존재(인간에 의한)가 신의 완벽한 순수함과 신의 존재성을 구성한다는 인식을 흐릿하게 만들었다. 모태기독교인 성 아구스티누스St Augustine, 354~430와 도미니크 수도사 성 토마스 아퀴나스St Thomas Aquinas, 1225~74는 플라톤과 아리스토텔레스의 철학을 가톨릭 요건에 충만하도록, 그리고 형이상학의 패러독스를 해결하려고 노력했다.

14
미의 법칙

플라톤과 마찬가지로, 아리스토텔레스는 우주의 법칙과 형이상학적 형식이 존재한다고 믿었다. 아우구스티누스에게 형이상학적 믿음은 신과 연관되어 있었다. 그는 법칙의 정신과 미의 통합을 이루는 무언가가 있으며, 그것은 최상의 법칙을 반영한다고 생각했다. 아우구스티누스는 특히 수학적 법칙과 비례의 정신을 가신 대상과 형식에 더 중시했다.

감각적 미와 비도덕성에 대한 전통적 가톨릭의 연관성을 빗겨나면서, 아우구스티누스는 이성과 마음을 미적 감상과 연결지어 설명했다. 그래서 그는 수학적 비례에 관심을 가졌다. 기본적으로 쾌의 문제를 향기와 취향과 결부시키면 지적인 특성이 부족한 것으로 판단했다.

조금이나마 플라톤을 벗어난 아우구스티누스는 조금은 예술가와 극작가에 관대했다. 예술이 최상의 진리를 재현할 수 없는 것이 그들의 잘못만은 아니라고 생각했던 것이다.

15

토마스 아퀴나스

아우구스티누스에게 그리스 로마의 고전적 문화는 살아 있는 문화였지만, 10세기에 이르러서 그리스에 대한 지식 부족과 이교적 종교에 대한 반감으로 인해, 그리스 로마 문화는 대체적으로 사라졌다. 그러나 11세기 플라톤과 아리스토텔레스의 글들이 다시금 번역되었으며, 13세기에 토마스 아퀴나스가 그것에서 영감을 얻게 되었다.

아퀴나스의 입장은 감각적 미를 신의 절대미의 모방으로 간주하면서 관찰을 지각자와 배제시켰던 아우구스티누스의 신플라톤주의와 대조적이었다.

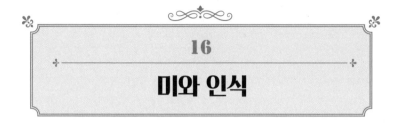

16

미와 인식

아퀴나스는 미는 조화롭고 평화로운 상태를 만든다고 생각했다. 이것은 미의 지각 과정에서 시각적 경험이 아니라, 인식의 행위알의 능력에서 기인한 것이다.

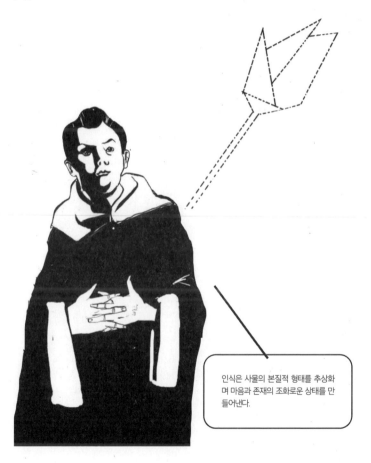

인식은 사물의 본질적 형태를 추상화하며 마음과 존재의 조화로운 상태를 만들어낸다.

아우구스티누스와 마찬가지로, 아퀴나스의 미와 인식 이론은 미적 경험을 감각보다는 지적 능력과 결부시키고자 한 그의 욕망을 잘 반영했다. 여기서 가톨릭 세계관도 인정하고 수용하게 되었다. 그래서 아퀴나스는 신의 아들을 정신적 빛과 관련 지은 것처럼, 지적 능력을 빛이며 광휘라고 주장했다.

시와 음악은 중세시대에 토론의 대상이었다. 시와 음악은 문법, 대화와 수사학, 산수, 음악, 지리, 그리고 천문학과 함께 '7개 교양 과목'에 포함되었다.

17
종교적 교리로서 예술

우상숭배와 결부되면서 로마 예술의 전설을 향유했던 중세 문화에는 회의론이 급속히 퍼졌다. 그럼에도 중세의 어떤 시기에는 이미지가 교훈적_{가르침} 기능으로써 필요성을 인정받았다.

콘스탄티노플_{AD 4세기에서 15세기까지}의 비잔틴 문화에서, 예술은 사제_{금욕}와 같이 종교적 권력의 상징으로 여겨졌다. 중세 시대 말기_{14세기에서 16세기} 서양에서, 예술은 훨씬 개방적으로 종교적 교리를 포용했다. 심지어 거대한 고딕 양식의 교회가 우주의 건축으로서 신의 이데아라는 본보기로 인정되었다.

18

예술과 멜랑콜리

중세 교리는 정신적·생물학적 상태는 4가지의 기분에 의해 통제된다고 믿었다. 그것은 낙관, 화, 침착함 그리고 멜랑콜리다. 특히 멜랑콜리는 금단, 우울 그리고 광기와 관련이 있다. 15세기 신플라톤주의자며 피렌체 사람인 마르실리오 피치노Marsilio Ficino, 1433~90 는 멜랑콜리 상태는 지적 창조성, 다시 말해 궁극적으로 영성의 감각으로 중요하다고 주장했다.

밤의 학파

멜랑콜리는 16세기 후반 엘리자베스 시대의 시인들 – 에드먼드 스펜서 Edmund Spenser, 1554~99, 조지 채프먼George Chapman, 1560~1634, 월터 롤리Walter Ralegh, 1554~1618와, '밤의 학파The School Of Night'의 몇몇 사람들의 마음을 사로잡았다. 서정시인 존 다울런드John Dowland, 1563~1626는 멜랑콜리 음악을 쓰는 데 평생을 바쳤다.

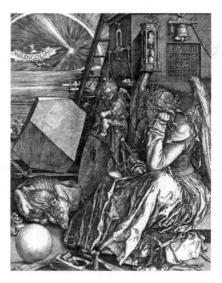

> 내 비애와 결혼하고
> 내 무덤에 잠들다
> 죽음이 올 때까지
> 내가 죽게 해주오.

독일 화가 알브레히트 뒤러Albrecht Düre, 1471~1528는 〈멜랑콜리〉1514에서 멜랑콜리의 명확한 이미지를 표현해냈다. 이 그림은 활기와 나태를 아슬아슬하게 넘나들고 있다. 여기서 천사는 지적 행위와 천재성에 그늘을 드리우는 음침한 어둠을 반영하고 있다.

20

르네상스 미학

르네상스 시대_의 13세기에서 17세기에 이탈리아 예술가들은 플라톤과 아리스토 텔레스에서 기인한 모방mimesis의 고전적 개념을 부활시켰다. 글자 그대로 모방은 모사imitation를 의미하며, '흉내내다mime'에 어원을 두고 있다. 레오네 바티스타 알베르티Leone Battista Alberti, 1404~72는 《회화론On Painting》1435에서 예술 의 사실적 표현과 자연적 효과에 대한 추구와 연관지어 모방의 개념을 도입 했다.

21
철학으로서 회화

레오나르도 다 빈치Leonardo da Vinci, 1452~1519는 회화를 자연 철학의 한 가지로
서 인식하고 있었다. 그는 마음의 창인 눈을 통해서 얻는 것들에 더 중요성
을 느꼈다. 플라톤과 달리, 다 빈치는 자연과 사실성의 거울로서 예술적 이
념에 큰 가치를 부여했다. 그는 자연이 곧 성스러운 창조물의 한 부분이라
고 믿었기 때문이다.

대상이 눈에 보이는 방식과 자연법칙 둘 다에 관심이 많던 다 빈치는
해부학, 물리학, 지리학, 그리고 원근법을 연구했다.

부르주아지의 탄생

사회적·경제적 관점에서 르네상스는 자본주의 시장과 부르주아지를 탄생시켰다. 이 현상은 경제적 범위에서 후원자와 의뢰인을 겨냥해야 하는 예술가의 개인적 경쟁력에 중요한 의미를 부여했다. 라파엘Raphael, 1483~152 같은 화가는 큰 규모의 상업적 작업실과 작품 창작자들의 책임자로 일했다.

23
예술가의 삶

르네상스에서 새롭게 부상한 전기biography 장르는 조르조 바사리Giorgio Vasari, 1511~74가 쓴 《위대한 이탈리아 건축가, 화가, 그리고 조각가의 삶The Lives of the Most Excellent Italian Architects, Painters and Sculptors》1550이다. 이 책은 지오토Giotto, 다 빈치 그리고 미켈란젤로Michelangelo 등 르네상스 예술가들의 삶과 일을 상세히 설명하고 있다.

24
고전주의적 인식

프랑스 철학자 미셸 푸코Michel Foucault, 1926~84는《사물의 질서The Order of Things》 1966에서, 르네상스와 그 다음 시기의 이념과 문화는 '고전주의적 인식여기서 인 식은 지식의 한 체계다'에 속하는 가치와 지식의 관계망 가운데 한 부분이라고 설명 했다.

25

주체의 문제

절대 존재神라는 가톨릭 이념과 통치자 왕이라는 전체주의 이념을 갖춘 고전주의 인식은 초월적이고 객관적인 마음 혹은 주체라는 이념을 추구했다. 이 시기 특히 남유럽의 회화에서, 주체는 글자 그대로 비유적으로 전지전능한 신과 같은 세계 앞에 놓여 있었다. 라파엘로의 〈아테네 학당School of Athens 〉1510~11 은 중심 공간에 주체자를 위치해 놓았다. 이는 관람객인 동시에, 회화의 수신자다.

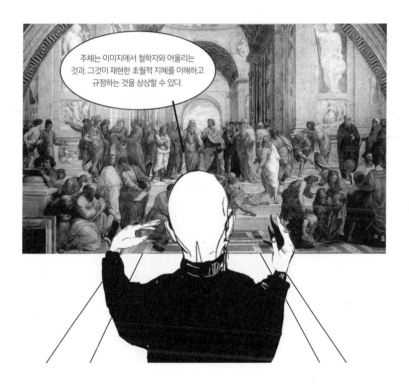

남유럽 회화에서, 주체를 바라보는 전체주의 이념은 알베르티에게 빚을 지고 있는데 바로 원근법에 기반을 두고 있다. 그는《회화론》에서 이렇게 말했다.

"화가의 기능은 대상을 일정한 위치와 고정된 거리에서 본 것을 그리는 것이다. 이럴 때 비로소 대상을 본 그대로 그리고 안심하고 그릴 수 있기 때문이다."

라파엘로의〈성모 마리아의 결혼Marriage of the Virgin〉1504에서, 모든 대상은 상자 모양의 공간 안에서 각자의 규모에 맞게 비례를 이루고 있다. 원근법적 선들은 관람객이 재현된 광경 속으로 온전히 걸어 들어가는 것처럼 느끼게 한다. 가장 본질적이며 가장 중심적인 곳으로.

독립적인 눈

푸코는 《사물의 질서》에서 디에고 벨라스케스Diego Velázquez, 1599~1660의 명작 〈시녀들Las Meninas〉1656-7를 서양문화에서 주체자 이념과 독립된 눈의 정점에 이른 작품으로 평가했다. 벨라스케스의 그림에서 주체 문제는 5살짜리 마르가리타 테레사 왕녀를 묘사하는 데 맞춰져 있다. 왕녀 마르가리타는 시녀와 난장이와 함께 전경에 모습을 드러낸다. 왕녀의 뒤에는 몇몇 신하와 시종들이 서 있다. 방의 반대편에서 왕녀 쪽으로 응시하는 왕 필립 4세와 왕비는 거울에 비쳐서 보인다.

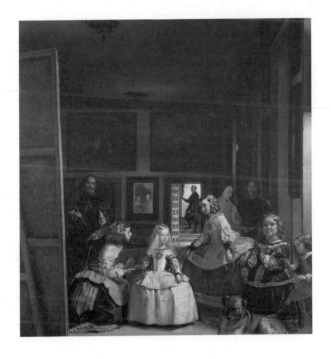

왕과 왕비는 그림의 바깥에 존재하면서 관람객과 같은 위치를 점하고 있다. 이 그림은 왕녀와 수행원이 부모를 방문한 장면을 표현했다. 이 작품은 왕녀의 부모가 벨라스케스에게 의뢰한 것이다. 그림 속에서 화가 벨라스케스는 왕녀의 옆전경에 서서 이젤을 두고 그림 작업하는 모습으로 그려졌다.

왕과 왕비의 중심을 벗어난 위치 이동은 고전주의적 인식의 파괴를 암시한다.

<시녀들>에서 시선은 왕과 왕비에 의해 규정된다. 그들이 본 대로 우리는 정확히 보는 것이다.

27

아르카디아 에고

벨라스케스의 그림과 비슷한 이념은 1980년에 프랑스 예술사학자 루이스 마린이 분석한 푸생Nicolas Poussin, 1594~1665의 〈아르카디아의 목자들Arcadian Shepherds〉1638에서도 나타난다. 여기서 작품명과 동일한 양치기는 〈아르카디아 에고〉라는 무덤의 풍자시를 발견하게 된다.

이 전설은 죽음에 대해 결백하고 만족해하는 양치기 이야기를 말한다. 이처럼 냉혹한 메지지에도 불구하고 이 그림은 주체에 아첨하는 전략적인 계략을 포함하고 있다. 여기서 그 주체는 그림의 의뢰인이자 소유자인 추기경 로스필리오시다. 전설을 풀어낸 양치기는 문자 'r'을 가리킨다. 그림의 정중앙에 새겨진 이 첫 번째 문자는 추기경의 이름이다.

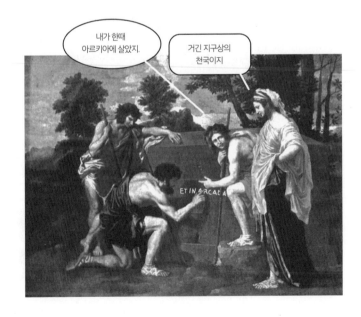

28
제국주의로서 주체

벨라스케스와 푸생의 그림은 시각 예술과 암묵적으로 세계를 관장하는 주체 이념을 유지했다. 이것은 궁극적으로 고대 이집트와 같은 제국주의 사회에서 유래한 것이다. 제국주의 사회는 근본적으로 외부 문화에 공격적이고 호전적인 자세를 취하고 있다. 그들은 외부 문화를 경제적 획득과 침략의 잠재력 대상으로 간주했다. 극단적으로는 자기 민족의 순수성을 지키기 위해서 다른 문화와의 결혼마저도 금지시켰다.

　　제국주의의 주체성은 민족의 순수 이념에서 구축된 것이다.

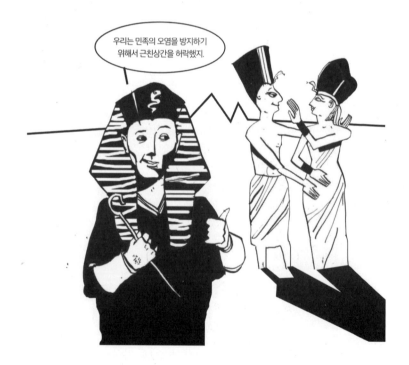

29
자본주의 그리고 타인

르네상스 이래 서양에서 자본주의의 탄생은 외부 문화에 대한 다양한 방식을 발견시켰다. 영국, 프랑스, 프러시안 제국의 기반을 형성한 제국주의 침략이 지속되는 동안, 서양 외의 사회들과의 경제적 관계는 자본주의 시장과 상품생산을 확장하기 위해서 장려되었다.

동시대의 철학에서, 다른 문화와의 주체적 관계에 대한 문제는 라틴어 'alteritas'에서 유래한 '대안 혹은 타자alterity'라는 용어로 사용되었다. 대안타자 는 민족과 젠더뿐만 아니라, 차이의 모든 형태와도 결부된다. 이런 의미에서 타인은 다양성뿐만 아니라, 의미상으로 알려지지 않은, 다시 말해 재현할 수 없는 절대적 다름을 표기한다.

30
계몽주의

18세기 유럽에서 제국주의와 전체주의 이념에 대한 커다란 문제가 급부상했다. 종교 또한 회의주의로 간주되었다. 프로이센 철학자 임마누엘 칸트Immanuel Kant, 1724~1804는 철학이 더 이상 신과 신의 존재를 다룰 이유가 없다고 주장했다. 그래서 드니 디드로Denis Diderot, 1713~84, 장 자크 루소Jean-Jacques Rousseau, 1712~78와 같이, 칸트는 대중적인 '계몽주의'라는 새로운 의미에 주목했다. 그럼에도 여전히 타자 문제는 끈질기게 남아 있었다.

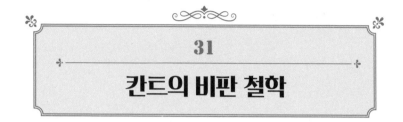

31

칸트의 비판 철학

칸트는 1780년대에 세 권의 비판 철학 -《순수 이성 비판Critiques of Pure Reason》,
《실천 이성 비판Critiques of Practical Reason》,《판단력 비판Critiques of Judgement》-을
만들었다. 지식이란 무엇인가의 답으로 그는 '지식은 타인과의 교환과 공감
대로 구성되어 있다.'를 제시했다. 칸트의 위대한 성과는 '새로운 지식은 알
려질 수 없는 것과의 교환에 의존한다.'는 인식에 기반을 두고 있다는 점이
다. 그렇지 않으면, 지식은 진실로 새로운 것일 수 없다. 그러나 이러한 인식
에도 불구하고, 칸트는 여전히 지식에 투사된 대상의 상태를 규명할 수 있
는 주체 이념을 여전히 갖고 있었다.

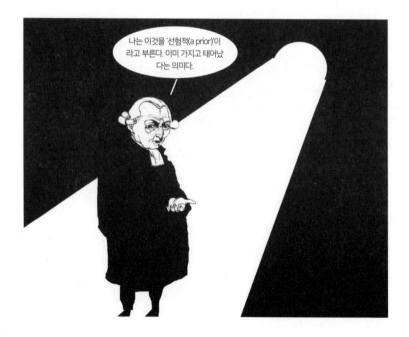

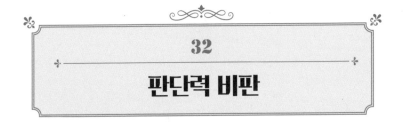

32

판단력 비판

세 번째 비판서인 《판단력 비판》1790은 전적으로 미학의 감각과 감정적 경험에 대한 연구로 이뤄진 철학적 논문 가운데 하나다. 반면 플라톤부터 계몽주의까지, 미는 형이상학적 세계의 이상과 자연과 마음 안의 형식으로 판단되었다. 칸트는 처음에는 미적 감상이 전체적으로 주관적인 것으로 생각했다.

칸트가 감정적 경험이 개념이나 비인지적인 것과는 관련이 없다고 말했지만, 그는 여전히 미는 경험과 지식 사이의 조화로운 일치로 구성되어 있다는 견해를 유지했다.

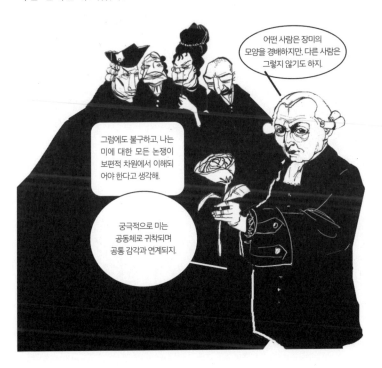

칸트는 미에 대한 분석을 하면서 타인과의 통합성에 대한 감정적 경험이 무엇인지를 규명하려고 애썼다. 이런 이유로, 그는 숭고the sublime의 개념을 도입한다. 이 숭고는 AD 1세기 중반 그리스 서정시인 롱기누스 이래로 폐기된 용어였다. 숭고는 무언가에 압도당하거나 통제력을 잃어버린 상태의 경험을 말한다. 칸트는 숭고를 거대한 건축피라미드나 로마의 성 베드로 성당과 같은 앞에서 현기증을 느끼는 것과 비슷하다고 언급했다. 이것이 바로 '수학적 숭고'다. 또한 거친 자연 앞에서 죽음의 공포가 고조되는 것과도 유사하다.

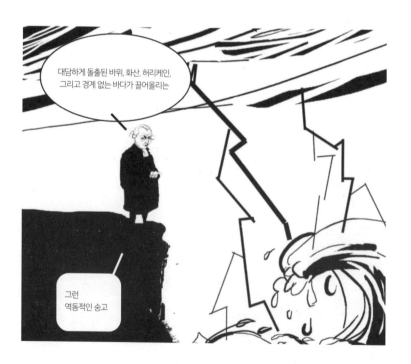

하지만 칸트는 숭고는 대상에 의존하지 않는다고 주장했다. 왜냐하면 그것은 느낌과 인지 모두의 이해를 넘어서기 때문이다. 그래서 숭고는 재현할 수 없는 것이다. 칸트는 주체는 과잉된 경험 과정에서 사라져 버린다고 생각했지만, 다른 한편으로 이 결론에서 한 발 물러나기도 했다.

칸트는 숭고의 경험에 긍정적 가치를 부여하기 위해서 환희의 느낌을 끄집어냈으며, 숭고에 의해 돌이킬 수 없는 변화를 방지하기 위해서 주체에 보호막을 쳤다. 그 결과, 칸트는 타자는 온전하게 두려움을 느끼는 주체보다 항상 덜하다고 주장했다. 주체를 보호하려는 움직임은 주체 이데아 중심으로 발전하는 자본주의 이념과 맥을 같이했다.

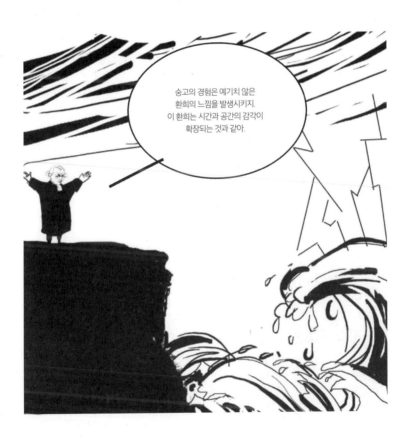

34
보편적 이성

칸트는 숭고 이론에서 다름과 불가지unknown의 조우는 명료하게 재현될 수 있는 것은 아니라고 단호히 주장했다. 칸트의 이런 생각은 후대에 니체, 하이데거, 바타이와 포스터모던 철학자들에게 영향을 끼치게 된다. 그러나 결국 칸트는 미지로의 개입을 정당화하려고 노력했다. 숭고는 궁극적으로 '이성'의 의사-종교적 개념으로 규정되고 만다.

미적 판단의 무관심성순수 혹은 자유에 대한 칸트의 이론은 낭만주의와 모더니즘 미학에 영향을 끼쳤다. 비록 후대에 근대 철학자니체, 프로이드 그리고 마르크스에 의해 도전을 받게 되지만 말이다.

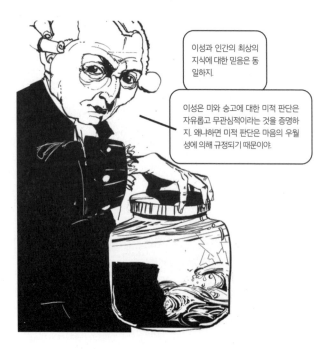

칸트는《순수 이성 비판》1780에서 지식의 한계와 능력을 벗어난 '사물'에 대해 논했다. 그것을 이른바 '실체noumenon'라고 명했으며, 그것은 불가지한 어떤 것이다. 칸트는 실체는 '감각적 지식의 한계를 명확히 표시'한다고 설명했다. 그렇다고 해서, 칸트가 실체의 개념은 존재하지 않는 한계를 유지하면서 감각적 지식의 가능성을 구성한다라고 인식한 것은 아니었다. 알려지지 않은 것과 표현될 수 없는 것의 관계 속에서 지식을 정의하는 것은 사실 불가능하기 때문이다.

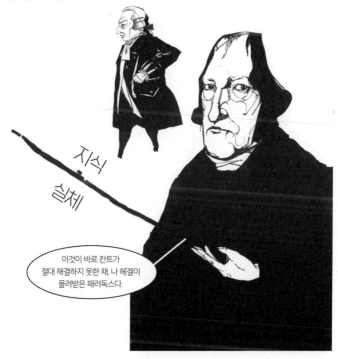

36
헤겔과 보편적 의식

칸트와 마찬가지로 독일 철학자 헤겔G.W.F. Hegel, 1770~1831은 과잉되고, 그래서 표현하지 못하는 경험이 있다고 생각했다. 이런 경험은 인간 존재와 감정의 근본이 된다. 칸트는 이런 경험을 숭고라고 명했다면, 헤겔은 비존재non-being 라는 의미로 분류된다고 생각했다.

비존재는 죽음, 인간의 유한성, 그리고 우주와도 연결지을 수 있지.

종교 철학자였던 헤겔은 죽음과 유한성은 신에 의해 명명되며, 신의 성스러운 계획의 일부라고 생각했다.

헤겔은 인류는 결국 비존재를 표현할 수 없는 자신의 운명을 깨닫게 된다는 제언에 도달하면서 그 해답을 찾았다. 그것은 천부적인 상태가 포함된 새로운 의식과 정신을 동반하게 된다.

37
상징적, 고전적, 낭만적 예술

헤겔은 정신의 탄생으로 이끌어낸 역사적 과정은 세 가지 중요한 단계로 나 뉜다고 설명했다. 이런 단계는 예술의 역사에서 반영된 것이다. 상징적 예술 은 충분히 그것을 재현하지 않으면서도 정신성으로 향한다. 이 예술은 표상 적 형식인간과 동물 혹은 알레고리적 형식을 취하고 있다. 그 다음 단계가 고전 적 예술이다. 헤겔은 고전적 예술의 의미를 그리스 조각에서 찾았다.

헤겔은 이 세 가지 예술적 단계는 인간이 비존재를 재현하거나 개념화할 수 없다는 인식으로 이어지는, 거침없는 흐름을 대변하고 있다고 생각했다.

그래서 헤겔은 예술은 더 이상 필요가 없다는 인식을 믿으면서, 예술의 종말을 주장했다.

비존재를 개념화하려는 인간적 한계의 폐허에서 헤겔은 감각의 목적을 구조해낸다. 이 한계성은 대립물을 화해시킬 수 있는 신성한 지식의 증거로서 비존재를 경외해야 한다는 인식을 이끌어냈다. 하지만 헤겔은 경험의 형식들을 통합하는 방식으로 신성하고 초월적인 질서를 거론했다. 이런 헤겔의 견해는 이후 19세기 철학자들의 심각한 공격에 놓이게 된다.

38
근대 미학의 기원
: 니체, 프로이트 그리고 마르크스

헤겔이 모든 경험이것이 지나치거나 표현될 수 없다하더라도을 구조화하는 신성한 계획의 의미를 고집하는 동안, 프리드리히 니체Friedrich Nietzsche, 1844~1900, 지그문트 프로이트Sigmund Freud, 1856~1939 그리고 칼 마르크스Karl Marx, 1818~83는 이론에 의지하지 않고 이 경험을 설명하려 했으며, 이성과 합리성에 대한 생각을 받아들이려고 노력했다. 무엇보다 이것은 거대한 전체의 한 부분으로서 수용되고, 한편으론 거대한 전체에 의해 규정된 존재로서 주체의 전통적 견해를 뛰어넘는 것을 의미한다.

이 삼인체제 작가들은 각자의 방식으로 모더니즘 철학, 포스트모더니즘 철학, 그리고 미학의 기초를 마련했다.

39
니체와 모든 가치의 재평가

니체는 헤겔에 의해 유지되어왔던 잔재이기도 한 주체와 타자 사이의 대립을 과감하게 제거해버렸다.

'모든 가치의 재평가'로서 철학을 언급했던 니체는 표현할 수 없는 것은 모든 개념적 대립진리와 거짓의 대립을 포함한 과 고정된 표현을 거부해야 한다고 주장했다. 그런 연유로 절대적인 거짓플라톤이 거론한 시뮬라크르 은 결코 진리와 비교될 수 있는 게 아니다. 그래서 니체는 《우상의 황혼Twilight of the Idols》1888 에서 '기나긴 오류의 종말'과 '인간성의 최상 지점'을 거론했다.

40

아폴론과 디오니소스 에너지

니체에 의하면, 사회에서 진정한 창조적 에너지의 가능성은 BC 5세기 호메로스와 비극 작가 아이스킬로스와 소포클레스 같은 그리스 작가들 이래로 천 년의 중세시대에는 강압되어 왔었다. 니체는 리비도 에너지를 담고 있는 그들의 작품들은 리듬과 음악성을 표현하고 있다고 평가하면서, 여기에 서로 대립적인 두 가지 에너지를 보이고 있다고 설명했다. 형식과 이미지를 지향하는 아폴론 에너지와 도취와 과잉을 지향하는 디오니소스 에너지가 바로 그것이다.

특히 내가 주목한 것은 리비도나 본능적 에너지로서 디오니소스형이지. 디오니소스형은 고정된 가치와 형식을 반대하는 무의식에서 발현한 것이기 때문이야.

디오니소스형이 논쟁을 안고 있기에, 니체는 이것이 외부로부터 위협을 인지하는, 결과적으로 억제된 두려움과 도덕적 의제를 대신할 수 있다고 믿었다. 니체에게서 '미'란 개념적으로나 도덕적으로나 예정된 대립의 몰락을 예고했다.

니체에게 '권력으로의 의지'는 새로운 것이든 다른 것이든 창조적 에너지로 변화시키는 능력이다. 하지만 이 '권력으로의 의지' 이념은 1930년대 독일 나치에 의해 잘못 해석되고 만다. 그들은 이것이 아리안 민족의 우월주의를 반영한다고 생각했다.

41
도취의 변화

니체의 관점에서, 인간성은 이타적이거나 유동적이기 때문에, 그 인간성이 형이상학의 패러독스에 내동댕이쳐지기 전에 영구한 가치를 변화시키거나 전복시켜야 한다. 1888년 니체는 자신의 노트에 도취가 되는 과정을 묘사하기도 했다.

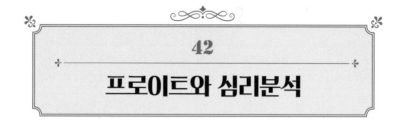

42
프로이트와 심리분석

오스트리아 헝가리 제국의 중심이었던 비엔나에서 일했던 지그문트 프로이트는 의식을 가진 주체는 무의식을 형성하는 행동과 사고의 통제 하에 놓여 있다는 것에 주목했다.

이 투쟁은 소위 '오이디푸스 콤플렉스'와 가족관계에 기반을 두고 있다. 그래서 이것은 아이들에게 부모와 형제에 대한 혐오와 사랑에 대한 분열된 감정을 심어준다.

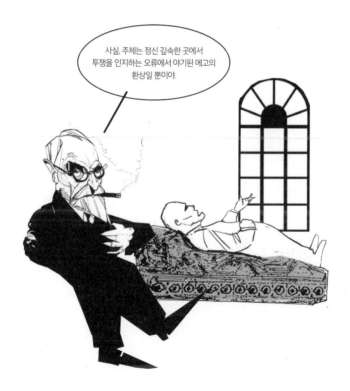

프로이트에 따르면, 주체의 개인적 심리 형태는 젠더의 의식에서 기인한 것이다. 그러나 이것은 화, 부러움, 공포의 감정을 불러일으킨다. 이런 감정들은 대체적으로 무의식에 기반을 둔 것이다. 정신분석적 치료의 목적은 억제하려는 분열적인 감정을 탐색하거나 서로 다른 성적 차이를 인지하는 노력이나 다름없다.

프로이트의 무의식 발견은 의식보다는 마음심령이 어느 시대에든 있다는 사실을 강조했다. 아동기와 영향력 있는 성년기에서 발현된 무의식에서 감정과 경험은 쉽사리 해결되지 않는다.

근대 시대에서 파편화된 주관주의는 입체주의 화가 파블로 피카소Pablo Picasso, 1881~1973와 조르주 브라크George Braque, 1882~1963, 자유형식주의 문학가 제임스 조이스James Joyce, 1882~1941에 의해 콜라주 기법으로 재현되었다.

프로이트에게 있어서, 주관주의는 파편화되거나 단절되어 있지.

프로이트와 숭고

의식은 파편화된 경험을 이해하기 위한, 또한 이해와 언어를 통해서 경험을 형식에 투사하는 끊임 없는 투쟁으로 이뤄져 있다. 마음이라는 관점에서, 프로이트는 예술적 재현과 변형에 대한 이론을 발전시켰다. 프로이트는 이것을 '숭고'라고 불렀다. 숭고는 서사성과 재현화를 통해서 억제된 무의식의 감성에 형식을 부여하는 것이다.

프로이트는 〈모세〉 조각상이 민족의 상징으로 정의되는 십계명을 지키기 위해서, 사람들 앞에서 감정과 분노에 금욕하는 선지자를 이미지화한다고 생각했다. 여기서 모세는 초기 분노 상태에서 잠시 명판을 잃은 후, 그것을 자신의 팔 안으로 안전하게 집어넣는 모습을 보였다.

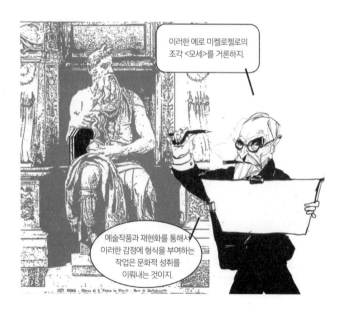

프로이트는 무의식적 욕망과 두려움의 징후로서 예술을 분석했다. 레오나르도 다 빈치에 대한 글1910에서, 그는 레오나르도의 작품 〈성모 마리아와 두 아이와 함께 있는 성 안나St Anne with the Madonna and Two Others〉1498에서 두 여인의 특이한 인상에 대한 충격을 기술했다. "이 작품에서 하나의 몸에서 두 개의 여자 머리가 있는 것 같다."

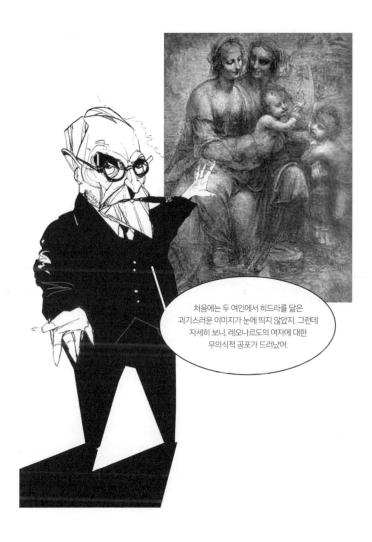

처음에는 두 여인에서 히드라를 닮은 괴기스러운 이미지가 눈에 띄지 않았지. 그런데 자세히 보니, 레오나르도의 여자에 대한 무의식적 공포가 드러났어.

마르크스와 자본주의의 소외

마르크스의 글들이 원칙적으로 정치경제학에 관심을 두고 있다고 하지만, 근대 시대에서 예술적 창조성과 더 나아가 인간적 경험의 가능성과 현상을 개념화했다. 《정치경제학 비판 요강Grudrisse or Critique of Political Economy》1857과 《자본론Capital》1867에서 마르크스는 근대 자본주의 사회에서 인간은 자기 스스로는 물론, 인간의 가능성에서도 소외되어 있다고 주장했다.

마르크스는 이것이 세상을 향한 혁명적 변화를 위해서 기반이 되어야 하는 분석이라고 주장했다.

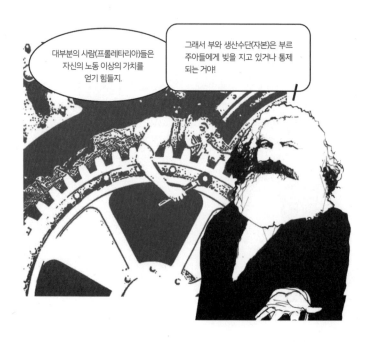

45
예술과 부르주아

마르크스의 예술 이론은 부르주아 가치와 이념에 대한 비판과 직결되어 있다. 그는 부르주아의 주장처럼 그리스 예술의 매력은 그것이 영원하지 않기 때문은 아니라고 말했다.

마르크스는 그리스 예술이 흥미로운 진짜 이유는 서양 문명의 새벽에 창조되었기 때문이라고 주장했다. 이때가 바로 유아기다. 그래서 향수는 무고한 시간의 생산물로서 존재하는 법이다.

마르크스는 그리스에서 가장 중요한 것은 신화라고 믿었다. 신화는 에측하지 못하는 자연적 힘을 만들기 때문이다. 그러나 그가 정작 궁금했던 것은 근대 시기에서 예술의 기능이 무엇인가였다. 마르크스는 인류가 기술을 통해서 자연을 통제하는 이상 그리스 사회에서처럼 똑같은 기능을 할 수 없다는 점을 비판했다.

마르크스는 '독립적인 판타지'는 상상력과 결부되어 있음을 지적했다. 이런 상상력은 그동안 과학이나 기술이 하지 못했던 방식으로 세계를 재현하고 있으며, 평등계급을 위한 보편적 의미를 담보할 수 있는 기능을 보유하고 있다.

46

유미주의

니체가 독일에서 고대 그리스 문화를 차별적이고 귀족적으로 평가하는 글을 쓰던 같은 시기에, 헬레니즘은 영국에서 연구되고 있었다. 헬레니즘은 도덕과 윤리 문제를 넘어서 예술과 미에 몰두한 삶을 대표했다.

월터 페이터Walter Pater, 1839~94 는 삶의 목표는 '굳건하고 보석 같은 불꽃'처럼 타오르기 위함이며, 모든 순간이 열정적인 경험으로 충만하기 위함이다라고 말했다. 그는《르네상스 : 예술과 시에 대한 연구The Renaissance : Studies in Art and Poetry 》1837 의 결론에서, 경험은 그 자체가 목표라고 축복했다.

페이터의 철학은 오스카 와일드Oscar Wild, 1854~1900가 소설《도리안 그레이의 초상The Picture of Dorian Gray》1891에서 헨리 와튼 경이 보여준 유미주의를 탄생시켰다. 와일드는 자신의 소설 서문에 도발적으로 기술한 유미주의를 고수하면서 등장했다.

그러나 소설과 같은 이름을 가진 영웅 도리안 그레이의 몰락은 삶의 빈 사상태와 자폭을 입증한다. 왜냐하면 그 삶은 의식의 도덕적 경계를 넘어서 감각적 희열에 온 시간을 다 바치기 때문이다.

《도리안 그레이의 초상》의 서문에서 와일드가 언급한 "모든 예술은 쓸모없다."는 자주 '예술을 위한 예술' 이념의 슬로건으로 사용되기도 했다. 결국 예술작품은 형식을 벗어날 수 있으며, 이념과 정치 그리고 도덕을 초월할 수 있다.

특히 종교 예술이 부재했던 19세기말과 20세기에, '예술을 위한 예술'이념은 의사-종교적quasi-religious 의미를 갖게 되었다.

'예술을 위한 예술' 이념은 이윤창출과 교환가치라는 자본주의 시스템에 의해 구축된 상업주의적 부르주아 가치에 대한 직접적인 반대로 형성되었지.

47
근대 미학

와일드의 유미주의는 예술작품이 유물론자들의 관점에서 벗어나 독립성과 자주성을 부르짖는 폭넓은 이념의 한 부분이 되었다. 20세기에 들어서 추진력을 모으면서, 유미주의는 근대 시기 동안 예술적 담론에서 중요한 파트가 되었다.

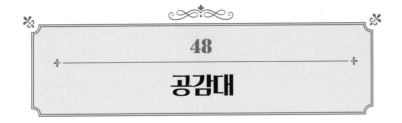

48

공감대

'경험은 본질적으로 스스로 존재한다', 라는 모더니즘 이념은 화가 바실리 칸딘스키Wasily Kandinsky, 1866~1944의 '공감대' 이론에서 발전되었다. 칸딘스키는 색은 음악적 인상을 담보하고 있다는 감각적 유사성공감대을 믿었다.

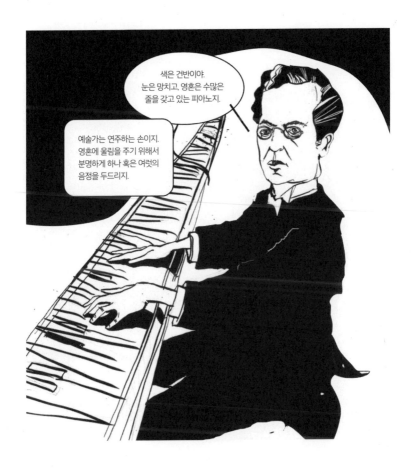

예술작품의 순수한 경험적 본질은 부르주아 유물론과는 대립되게 보인다. 그러나 어떤 모더니즘 예술가들은 부르주아 가치에 대한 충성을 표현하기도 했다. 그가 바로 앙리 마티스Henri Matisse, 1869~1954 다. 그는 1908년에 이렇게 말했다.

나는 균형, 순수 그리고 평온함의 예술을 꿈꾸지. 이것이 바로 모든 정신노동자, 비즈니스맨, 그리고 작가 들을 위한 것이지. 마치 좋은 안락의자에 앉아 있는 것처럼 말이야.

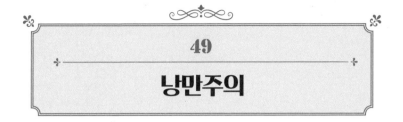

49
낭만주의

예술작품의 자율성에 대한 이념은 미적 판단으로서 '무관심성'과 자유를 거론한 칸트의 이념과, 18세기 후반과 19세기 초반 낭만주의 운동에 기인한다.

조셉 터너Joseph Turner, 1775~1851는 폭풍을 체험하기 위해서 자신을 배의 돛대에 묶기도 했다. 그리고 프랑스 낭만주의 화가 테오도르 제리코Théodore Géricault, 1789~1824는 말을 그리고 말과 인간의 관계를 이해하기 위해서 승마를 즐기는 위험을 감수하기도 했다.

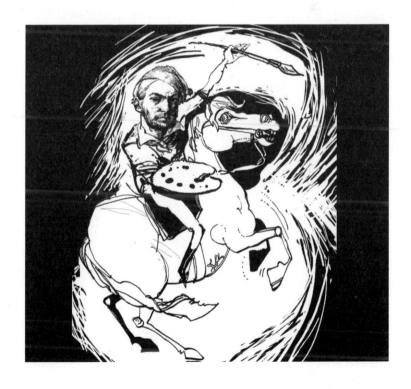

이런 낭만주의자들의 과도한 행동은 방종과 남성다움으로 으스대는 측면을 보이기도 했다. 그러나 이 행동은 숭고에 대한 칸트의 이념처럼 인간의 나약함과 무기력을 강조하는 운명과 비극과 연관되어 있었다. 운명의 감정은 자연과 투쟁하는 인간의 암울한 자화상에서 자주 드러났다. 특히 이런 분위기는 제리코의 그림 〈메두사의 뗏목The Ralt of the Medusa〉1819과 카스파르 다비드 프리드리히Caspar David Friedrich, 1774~1840의 〈북극해 : 난파된 희망The Wreck of Hope〉1824에 잘 묘사되어 있다.

이런 운명론적인 이야기는 토마스 하디Thomas Hardy, 1840~1928의 소설에서도 잘 드러난다. 그의 작품《무명의 주드Jude the Obscure》1895에서 눅눅한 시골 웨섹스의 풍경은 비극적 이야기에 절망적인 대조를 자아낸다.

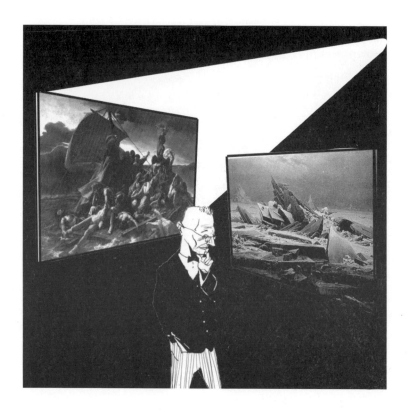

50
1920~30년대 마르크스주의 미학

20세기를 통틀어, 마르크스주의 지식인들은 모더니즘 미학과 이념을 비판했다. 그들은 예술과 인간의 경험은 일반적으로 자주적인 것이 아니라, 이념 자본주의 가치와 신념에 의해 영향을 받고 형성된다고 주장했다.

　　마르크스주의자들의 논쟁에서 중심 주제는 예술이 어떻게 비판성을 이뤄낼 것인가, 그리고 자본주의 아래 놓여 있는 피지배층에 대한 관심을 어떻게 표현해낼 것인가였다.

예술에 관한 마르크스주의 논쟁은 1920~30년대 독일과 러시아에서 표명되었다. 이 때는 두 나라 모두 경제적 위기에 봉착해 있던 시기였다. 독일에서 정치는 공산주의당과 보수당 사이에서 양극화를 초래하고 있었다. 한편, 러시아에서 1917년에 일어난 혁명은 막강한 공산주의당을 만들어냈다.

51
루카치와 비반적 리얼리즘

1933년에서 1945년까지 모스코바에서 작업했던 헝가리 마르크즈주의자 게오르크 루카치Georg Lukács, 1885~1971는 문학의 '비판적 리얼리즘' 이론을 발전시켰다. 루카치는 세르반테스Cervantes, 1547~1616, 발자크Bazac, 1799~1850, 디킨스Dickens, 1812~70, 고르키Gorky, 1868~1936, 톨스토이Tolstoy, 1828~1910, 그리고 토마스 만Thomas Mann, 1875~1955 같은 소설가들을 존경했다.

특히 발자크를 좋아했지.

1852년부터 1870년까지 나폴레옹 3세 왕국에서 특별한 캐릭터의 탄생을 예견했다는 마르크스의 의견에 동의하고 있어.

루카치는 발자크가 복합적 캐릭터화의 사실주의적 전통을 마련했다고 믿었다. 이런 사실주의적 전통은 자본주의에서 작용하는 노동의 근본적인 사회 과정을 포착했다. 루카치의 견해는 독일 극작가 베르톨트 브레히트 Bertolt Brecht, 1898~1956에 의해 격렬하게 도전받게 된다. 브레히트는 루카치가 시대의 새로운 요구에 전혀 관심을 보이지 않았다고 비판했다.

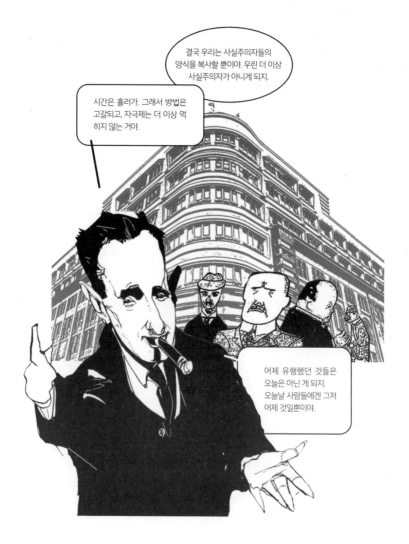

52

브레히트의 리얼리즘

브레히트는 리얼리즘을 '사회의 복합적인 인과관계를 밝히는 것이며, 지배층이 갖고 있는 우세한 관점의 가면을 까뒤집는 것이며, 인간사회를 지배하고 있는 어려움에 폭넓은 해결점을 제공하는 계급적 견지에서 글을 쓰는 것이며, 발전의 요소를 강조하는 것이며, 구체성을 가능하게 만들고, 그와 함께 추상성을 가능하게 만드는 작업'으로 생각했다.

열정적인 마르크스주의자였던 브레히트는 관객들이 자신의 연극에서 현실안주보다는 정치적 파문을 생각하기를 바랐다. 관객들의 긴장을 늦추지 않기 위해서, 브레히트는 끊임없이 자신의 연극에 다양한 효과들을 구현해내려고 했다. 내레이터, 음악, 합창단, 뉴스 영화, 그림, 다양한 세트 등등.

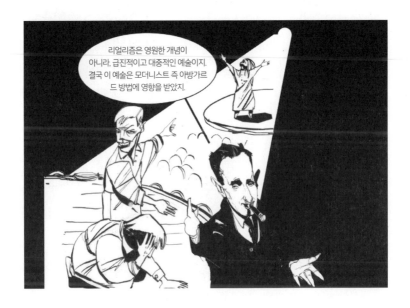

53
공산주의 미학

1917년, 러시아 혁명이 일어났다. 공산주의자들은 예술은 프롤레타리아의 필요에 적합해야 한다는 데 동의했다. 그러나 여전히 예술은 무엇을 해야 하는가에 대한 논쟁은 끊이지 않았다. 사회를 상부구조와 하부구조로 나눈 마르크스 사상의 의미를 다양하게 해석하는 논쟁이 여전히 도사리고 있었다.

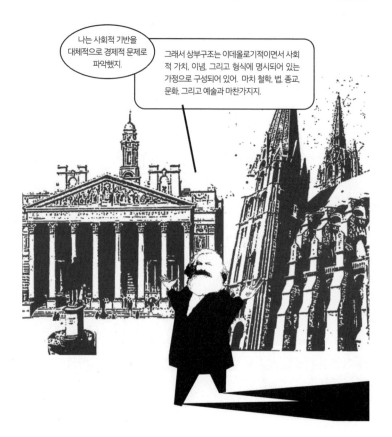

마르크스를 따랐던 레닌Lenin, 1870~1924은 생산수단의 분배를 포함하고 있는 사회의 경제적 기반은 그 상부구조를 결정한다고 믿었다. 그러나 레온 트로츠키Leon Trotsky, 1879~1940는 상부구조와 그 구성 요소는 때로는 경제적 기반보다 더 혁명적 잠재력을 발휘한다고 믿었다. 그래서 예술과 문학은 경제가 자본주의라고 하더라도 혁명적 본성을 지녀야 한다고 주장했다.

54

사회주의 리얼리즘

스탈린 아래에서 러시아 예술의 역할과 지위에 대한 논쟁은 매정하게 다뤄
졌다. 1930년대 중반부터 트로츠키와 아방가르드와 반대했던 소비에트 정부
는 매우 보수적으로 변했고, 예술양식은 19세기로 퇴보해버렸다.

이런 선언은 소비에트 리얼리즘이라는 양식을 만들어냈다. 소비에트 정
부는 아방가르드 예술을 자신의 목적을 배척하는 것으로 간주했다.

55
근대 시대의 미학

발터 벤야민

좌우파의 견해를 지나치게 단순화하는 것을 반대한 독일 마르크스주의 지식인 발터 벤야민Walter Benjamin, 1892~1940은 1930년대 예술의 정치적 효과를 평가한 중요한 글들을 남겼다. 하지만 벤야민은 사회주의 리얼리즘과 선전을 지지하지는 않았다. 또한 그는 단순히 빈곤과 억압의 급진적 논리만을 내세우지도 않았다.

브레히트처럼, 벤야민은 이념이 재현되고 이해되는 늘 익숙한 방식에 의문을 제기하기 위해서 예술의 기술적 급진주의를 욕망했다.

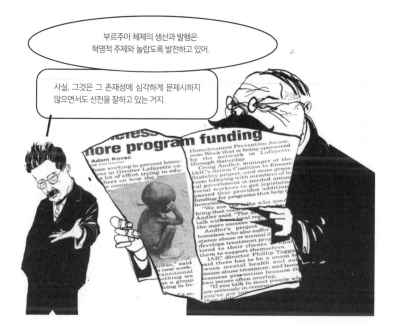

56
아우라

벤야민에 따르면, 예술적 관점에서 부르주아의 능숙한 억압기술은 예술적 '아우라'의 창조로 성취된 것이며, 또한 이 '아우라'를 진짜, 유일함, 본래의 영역으로 떠넘기면서 빚어진 결과물이다. 벤야민은 예술작품의 미에 대한 이런 논쟁은 이 잘못된 '아우라'에 기인한다고 믿었다. 만약 그 논의가 사회적 맥락에서 제외되어서 수행될 수 있다면 말이다.

그래서 부르주아들은 예술을 자신의 계급권력과 예술적 경제가치를 유지할 목적으로 마치 종교에서 숭배할 실체처럼 이용한다.

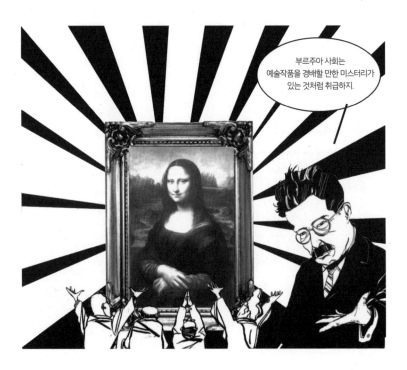

벤야민은 예술작품의 이런 아우라가 사진의 등장과 함께 사라질 것이라는 희망을 가졌다. 벤야민은《기술복제 시대의 예술작품The work of Art in the Age of Mechanical Reproduction》1936에서 이렇게 말했다.

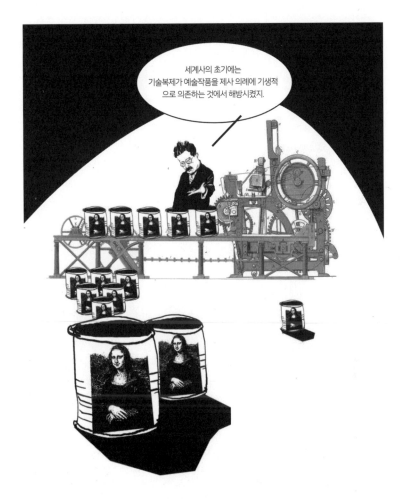

벤야민은 사진의 부정적 측면인 내재적 복제성은 유일하고 진짜로서 예술작품의 신화성과 대립한다고 생각했다.

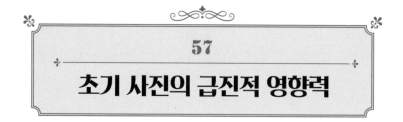

57
초기 사진의 급진적 영향력

사진에 대한 벤야민의 연구 노력은 《사진의 짧은 역사A Small History of
Photography》1931에 잘 드러난다. 벤야민은 이 책에서 사진의 급진적이고 정치
적인 잠재력을 기술했다. 그는 최초의 인물 사진에서 즉시적 인상에 주목했
다. 잠시 동안의 노출이지만, 앉은 자세를 유지하기 위해서 무릎 보호대와
머리 지지대가 필요했다.

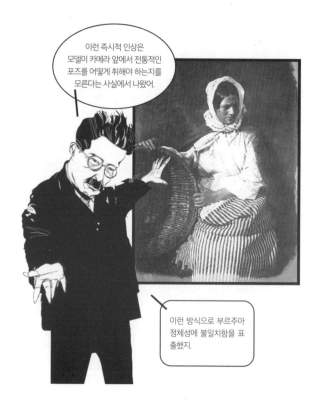

벤야민은 사진이 포착하고 담을 수 없었던 부르주아의 통제와 관습을 뛰어넘는 자유로운 경험을 전달하고자 하는 열정적 마음으로 초기 인물 사진에 대해 글을 썼다. 데이비드 옥타비우스 힐David Octavius Hill, 1802~70이 찍은 〈뉴 헤이븐의 어부 아내〉에 대해 벤야민은 이렇게 기술했다.

"우리는 뭔가 새롭게 이상한 것과 조우하게 된다. 그녀는 게으른 듯 매혹적인 듯 얌전하게 눈을 내리깔고 있다. 사진가의 예술을 입증할 만한 것을 뛰어넘는 무언가, 결코 조용할 수 없는 무언가, 이것이 이 여자의 이름을 알고자 하는 무례한 욕망으로 가득 차게 만든다. 이 여자는 그냥 그 자리에 앉아 있을 뿐이다. 지금 이 순간이 사실일 뿐이다. 전적으로 예술에 몰두했다고 동의하기 어려울 정도다."

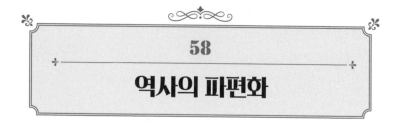

58

역사의 파편화

벤야민은 정치적 헌신은 사상주의자가 되고자 하는 작가와 역사학자를 필요로 한다고 믿었다.

벤야민는 근대화의 근원으로서 대중적 역사성을 다룬 연구서《아케이드 프로젝트The Arcades Project》1927~40의 정신을 따랐다. 이 프로젝트는 1851년부터 1870년까지 나폴레옹 3세 제국의 파리에서 계급성의 형성과 연관된 고문서에서 채굴한 인용구들로 구성되어 있다. 여기서 벤야민은 완벽한 이야기로서 과거에 대한 글보다 파편으로서 이미지를 명시하려고 하는 권위적인 목소리를 깎아 내렸다.

과거의 진실한 그림은 스쳐 지나가기 마련이야. 과거는 인식할 수 있지만, 다시 볼 수 없는 순간에 번쩍 떠오르는 이미지로서만 포착이 가능하지.

59
테오도르 아도르노

벤야민은 1940년 나치의 탄압을 피해 자살을 선택했다. 그러나 그의 친구이
자 동지였던 테오도르 아도르노Theodor Adorno, 1903~69는 전쟁에서 살아남아 계
몽주의 유산과 홀로코스트에서 자행된 일을 추궁하려 했다. 하이데거와 마
찬가지로, 아도르노는 자연을 대상화하고 통제하려는 과학과 기술의 시도
가 착취의 길을 마련했다고 믿었다. 극단적 경험을 통한 근대화 과정에서
개인주의의 의미를 유지하려고 시도했던 낭만주의와 대조적으로, 아도르노
는 자아는 근대화의 첫 번째 희생양이라고 주장했다.

홀로코스트 이후의 예술?

제2차 세계대전이라는 무시무시한 사건 이후, 아도르노는 진실한 역사는 없다고 믿었다. 그에게 홀로코스트는 너무나 악몽이기 때문에 그것을 이해하고 표현하려는 시도조차도 불가능한 것이었다. 이 사건 이후 아도르노는 역사의 재현은 항상 불충분하다고 믿었으며 예술 또한 홀로코스트 앞에서는 어긋나고 무용한 것이라고 생각했다.

　　예술은 존재 권리를 갖고 있는가? 예술은 사회적 퇴보의 결과로서 문학에 내재된 지적 퇴보인가? 이런 질문의 답으로 아도르노는 오늘날 예술은

역설적인 상황에 처했다고 인식했다. 아도르노의 관점에서, 아놀드 쇤베르크가 작곡한 오케스트라 음악 〈와르소에서의 생환Survivor of Warsaw〉1947 이 열렬히 그리고 고통스럽게 주관성을 충실히 다루었다고 하더라도, 이 작품조차도 이미지로 인한 고통을 줄이는 데는 부족했다.

홀로코스트 이후 서정시를 쓴다는 행위는 야만적인 것이지.

아도르노는 미학예술과 이론은 억압과 저항이 끊임없이 싸웠던 전쟁터 가운데 놓여 있다고 인식했다. 그는 예술작품에서 보편적 이론을 제시하려는 철학적 총체화totalizing를 반박했다. 《부정 변증법Negative Dialectics》1966과 《최소의 도덕Minima Moralia》1951 같은 책들에서, 아도르노는 이전 철학의 보편화에 대한 열망을 감소시키기 위해서 니체의 경구적 양식을 적용했다.

아도르노는 습관적 비관주의를 가졌음에도 불구하고, 그는 예술작품의 잠재력과 심지어 이상의 긍정성을 유지했다.

가장 완성도 높은 예술작품조차도, '그렇지 않은' 숨겨진 무언가가 있기 마련이지.

61
공동화된 주체

벤야민과 브레히트와 같이, 아도르노는 자연주의 예술과 문학을 비판했다. 그는 모더니즘 예술과 문학은 자본주의 아래 근대적 삶과 경험에서 소외를 재현하는 데 가장 적합한 능력을 갖추었다고 믿었다.

아도르노에게, 젊은 남자를 희망 없고 거대한 벌레로 변신시킨 카프카의 소설 《변신Metamorphosis》1915은 자본주의 아래서 궁핍의 경험을 냉혹하게 알레고리화한 작품이었다.

62
니체주의 미학

마르틴 하이데거

마르크스와 함께, 후대 철학과 미학에 끼친 니체의 영향은 심오했다. 그의 생각은 특히 독일 철학자 마르틴 하이데거Martin Heideger, 1889~1976에 의해 지지 받았다. 하이데거는 1936년에서 1946년 사이 니체에 대한 4권의 책을 썼다. 그는 니체 철학이 '비틀림 없는 형이상학'을 묘사했다고 믿었다. 니체는 예술작품에 진리의 지위를 부여함으로써 예술과 감각을 완전히 끌어안은 첫 번째 철학자였다. 하이데거는 이런 맥락에서 니체의 견해를 인용하는 것을 좋아했다.

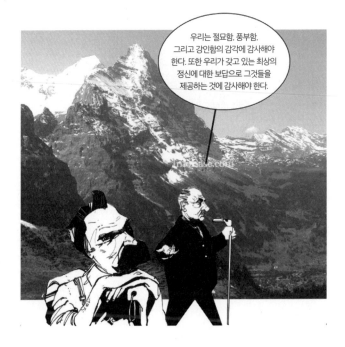

니체는 미적 경험은 신체의 리비도에 바탕에 두고 있다고 믿었다. 하지만 하이데거는 니체의 이런 철학적 언어를 전적으로 수용하지는 않았다. 그는 존재의 개념을 거론하면서 철학과 예술의 분석을 더 선호했다. 이 존재는 의미의 난해함과 지식과의 역설적인 관계, 시공간의 변경된 의미 등을 넌지시 암시하고 있다. 뒤러의 동물 그림을 언급하면서, 하이데거는 이렇게 말했다.

뒤러는 보이는 그대로의 존재를 그려냈지. 특히 토끼 그림에서 토끼의 존재, 즉 동물 그 자체의 동물성을 표현했지.

사실 토끼의 의미를 파악하는 게 쉽지 않다. 하이데거는 뒤러의 예술은 동물의 존재와 본성에 대한 무언가를 전달한다고 믿었다.

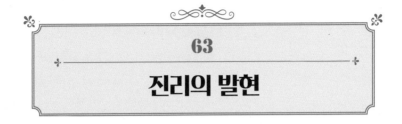

63
진리의 발현

하이데거는 근대성은 실용주의적 관점을 넘어서 우리에게시 예술적 경험을 분리한다고 생각했다. 아도르노와 같이, 예술에 대한 하이데거의 관점은 계몽주의 경향과 직접적 대립으로 형성되었다. 여기서 계몽주의는 과학을 통해 세계를 측정하고 대상화하는 능력으로 당시 지배적인 진리를 정의하려 했다. 하이데거에게 계몽주의의 결과는 기술의 타락하고 쇠약한 개념에 지나지 않았다. 하이데거는 예술은 세계와 자연에 대한 진리를 발견하는 대안적 관점이라고 믿었다.

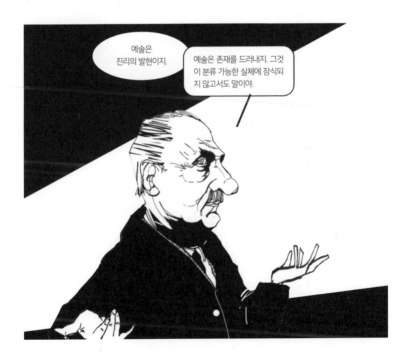

하이데거는 《예술작품의 근원The Origin of the Work of Art》1935에서, '진리의 발현'으로서 예술을 설명하기 위해서 반 고흐의 구두 그림에 주목했다.

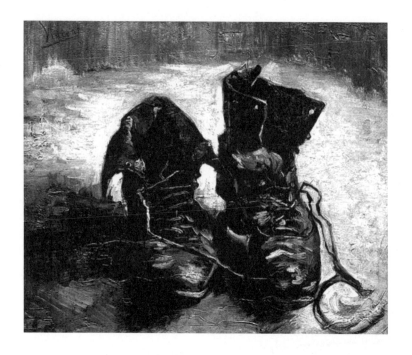

"사실 농부의 구두 한 켤레 그 이상도 그 이하도 아니다. 하지만 구두의 헤어진 내부가 검게 드러난 것에서 노동자의 고된 발자취가 드러난다. 구두 속에서 지구의 조용한 울림이 흔들리고, 잘 익은 곡식의 고요한 선물, 겨울 들판의 적막하고 황량함에 대한 설명할 수 없는 자기 거부를 불러낸다."

반 고흐의 그림에 대한 하이데거의 견해는 농부의 삶에 새로운 의미를 부여했다. 그래서 그림은 진리를 드러낸다. 하이데거는 다음과 같이 결론을 내렸다.

반 고흐의 그림은 농부의 구두 한 켤레라는 장치가 진리 속에서 담아 내고자 했던 것에 대한 폭로나 다름없다.

반 고흐의 그림에 대한 하이데거의 관점은 해석학의 한 부분이다. 여기서 예술작품은 사실성이라는 넓은 의미의 증거나 징후로 간주되었다.

《예술로서 권력에의 의지The Will to Power as Art》에서 1880년대 리비도적 디오니소스 에너지를 거론했던 니체의 시각은 1920~30년대 수많은 지적인 초현실주의자들과 사회학파를 만든 사회과학자들에게 엄청나게 영향을 끼쳤다. 여기에 철학자이면서 소설가인 조르주 바타유Georges Batille, 1897~1962도 포함된다.

이런 생각을 추구했던 바타유는 근본적으로 과도하고 반실용주의적인 철학을 발전시켰다.

65
소비의 철학

바타유는 생산과 축적을 능가하는 손실과 소비를 소중하게 여긴 아즈텍 민족을 존경했다.

아즈텍 민족은 자본주의 이념과 경제학에서처럼 경제적·리비도적 소비는 보상수익을 바라는 욕망에 의해 상쇄된다는 '장부 정리balancing the books' 이념보다, 무조건적인 소비를 믿었다.

사치, 애도, 전쟁, 숭배, 기록적인 기념물, 경기, 연극, 예술, 삐딱한 성적 행동(생식기의 미세성에서 벗어난)의 구조는 스스로를 넘어선 끝이 없는 행위를 표현한다.

바타유에 의하면, 소비의 철학은 태양과 인간 희생을 숭배했던 아즈텍 민족을 이해하는 데 중심이 된다.

바타유는 아즈텍 민족은 태양을 끝이 없는 소비와 제약 없는 쓰레기의 원천으로 받아들였다고 주장했다. 그래서 희생과 전쟁은 에너지를 태양의 궤도로 되돌리는 수단이 되었다.

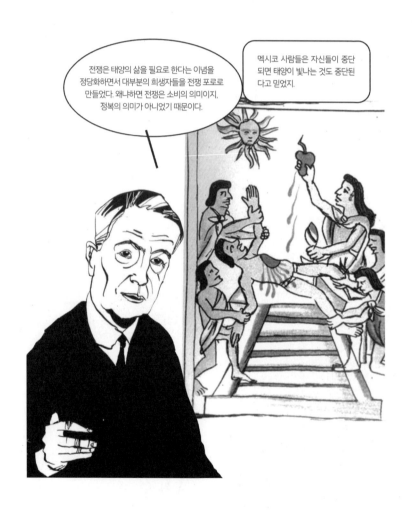

66
극단성에 대한 추구

아즈텍 민족의 제의와 믿음에 대한 연구를 기반으로 한 바타유는 욕망을 극단성에 대한 추구와 동일시했다.

　과잉 감정은 '태양의 맹구the blinding sphere of the sun에서 창문 밖을 바라보던 반 고흐의 행동'으로 증명되었다. 고흐의 비이성적인 행동은 자연을 지배하는 태양 경제학과 연결하려는 고집 센 충동에 의해 자극받았다.

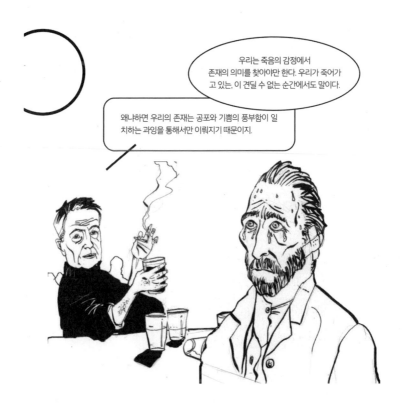

제2차 세계대전 이후 심리분석과 미학

자크 라캉

1945년 프랑스 심리분석학자 자크 라캉Jacques Lacan, 1901~81은 주권 주체
sovereign Subject의 형성과 주관주의 경험의 경계를 분석하기 위해서 프로이
트 이론을 차용했다.《주체 I의 기능형성인자로서 거울 단계The Mirror-Phase as
Formative of the Function I》1949에서, 라캉은 주체의 심리적 근원은 독특하고 환상
적인 거울 이미지의 무의식적 창조물에 기반한다고 주장했다.

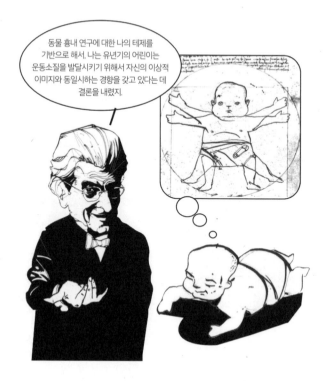

라캉은 18개월 된 아이가 엄마에 의해 거울 앞에 놓이는 상황을 상상했다. 엄마의 손을 볼 수 없는 상태에서, 아이는 거울 속에 비친 자신을 독립적인 존재스스로 서 있을 수 있는로 인지하는 잘못된 이미지를 갖게 된다.

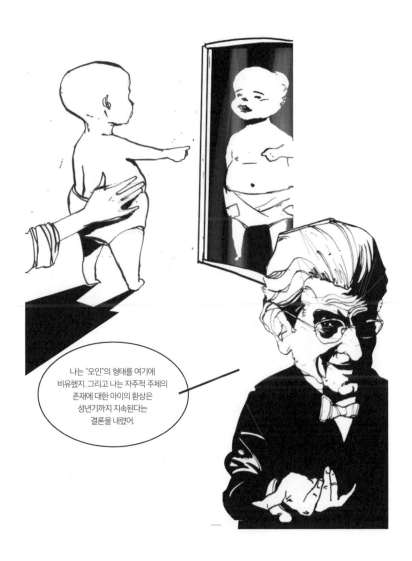

68
언어와 자주적 주체 'I'

라캉은 오인은 언어에 의해서 유지된다고 주장했다. 어린 아이에 적용된 특별한 이미지와 같이, 언어는 개인은 주체 'I'를 통해서 자주적이고 자기결정적이다, 라는 잘못된 가정을 창조해낸다.

라캉은 페르디난드 소쉬르Ferdinad de Saussure, 1857~1913 의 유고작《일반 언어학 강의A Course in General Linguistics》1916 에 실린 언어 이론을 이해하면서 주체에 대한 비판을 풀어냈다. 소쉬르는 의미는 그 자체로 단어기표, signifiers 가 아니라, 기표들 사이에서 다른 관계들의 무한한 잠재적 연속성에 속한다고 설명했다.

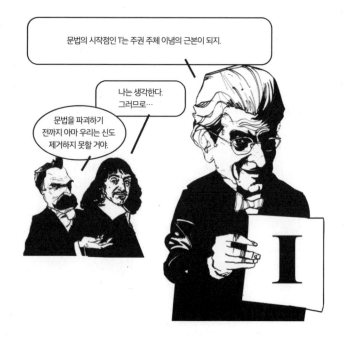

기의signified의 자의적 성질 즉 기호sign에 대한 소쉬르 이론은 기호학 semiotics의 근간이 되었다. 기호학은 기호에 대한 연구이면서, 다양한 의미에 대한 연구이다. 마르크스가 거론한 의식의 진보적 비판을 따르면서, 프로이트와 니체, 그리고 소쉬르는 주권 주체의 관에 마지막 못을 박았다.

소쉬르를 따르면서, 라캉은 무의식은 언어와 같은 것으로 무의식에는 통일된 주체가 없다고 주장했다.

시선

주체의 한계라는 이론을 명료히 설명할 방법으로 라캉은 한스 홀바인의 그림 〈대사들The Ambassadeors〉1533에서 '시선'의 구조를 언급했다. 그림 아래에 심하게 왜곡된 물체가 보인다. 이 그림은 높은 앵글의 시점에서 바라보자. 그러면, 이 물체가 해골로 드러난다. 이 환상적인 장치를 왜상anamorphosis이라고 부른다.

이 대조는 주체라는 시야의 맹점을 드러낸다. 또한 전체 시야를 간파하는 것이 얼마나 불가능한지를 말해준다.

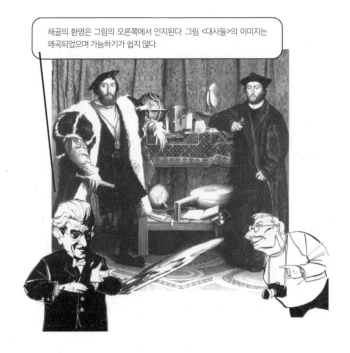

해골의 환영은 그림의 오른쪽에서 인지된다. 그림 〈대사들〉의 이미지는 왜곡되었으며 가늠하기가 쉽지 않다.

70

통제의 환상

라캉과 동시대에 살았던 실존주의 철학자 장 폴 사르트르Jean-Paul Sartre, 1905~80 는 '불안'이라는 용어로 이 맹점을 설명했다. 사르트르는 《존재와 무Being and Nothingness》1943에서 풍경을 관찰하면서 홀로 공원 벤치에 앉아 있는 자신을 상상해봤다. 그는 스스로 공원을 독차지하고 있다고 믿으면서, 모든 것들이 자신의 시야를 중심으로 조직되고 있다고 상상하게 된다. 그러나 다른 방문자가 공원에 입장함으로써, 사르트르의 통제 환상은 혼자만이 이 전체 광경을 독차지할 수 없다는 느낌으로 인해 무참히 방해를 받게 된다.

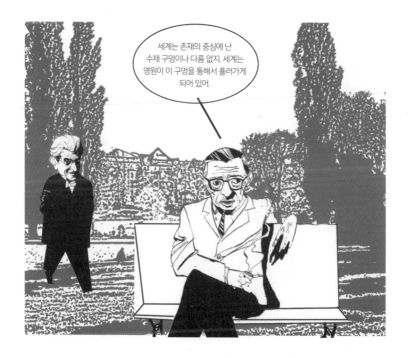

71

주이상스

그러나 라캉은 시각성의 맹점에 가치를 두었으며, 이것을 두둔했다.

라캉은 지식과 인지의 맹점에서 발생한 경험은 리비도적 즐거움의 원천이 될 수 있다고 느꼈다. 이것을 라캉은 '주이상스'라고 불렀다. 라캉에 의하면, 주이상스는 언어와 자아 구축에 쉽게 적용하지 못하는 경험이다. 라캉의 관점에서, 사르트르의 시나리오는 주체의 의미적 취약성을 상기시키고, 파편화된 정체성을 인지하는 즐거움을 불러일으킨다.

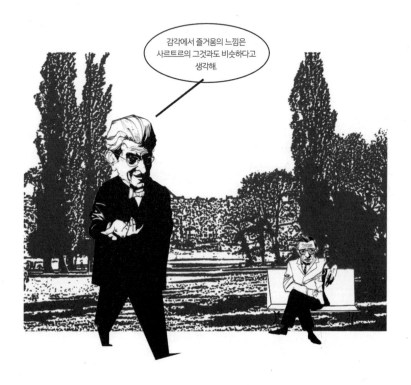

사르트르에 따르면, 주체적 이해를 넘어선 경험의 폭발은 일반적으로 고통, 우울증, 그리고 정신분열증을 수반하게 된다. 칸트는 이런 경험을 이성이라는 법칙 아래에 규제하려고 했다. 그러나 라캉은 이런 경험들은 즐거움과 예술에 필수적이라고 믿었다. 왜냐하면 이것들은 규제될 수 없으며 의식을 초월하기 때문이다. 라캉은 로렌조 베르니니Lorezo Bernini, n1598~1680의 조각〈성 테레사의 환희The Ecstacy of St Theresa〉1644~7에서 이런 현상을 관찰했다.

1960년대와 70년대 이미지에 대한 마르크스주의 이론

루이 알튀세르

주관주의 형성과 언어에 대한 라캉의 이념은 1968년 프랑스의 정치 폭동 시기에 마르크스주의 지식인들에게 충격을 주었다. 1970년 루이 알튀세르 Louis Althusser, 1918~90 는 자신의 이론에 라캉의 거울 단계 분석을 적용했다. 알튀세르는 이념은 사회적·경제적 통제에서 독립적인 주체의 잘못된 의미라고 생각했다. 라캉과 마찬가지로, 알튀세르는 이념은 주체 혹은 'I'의 자주성과 관련된 언어로 야기된 가정에서 발현한다고 믿었다.

이 가정들은 환상을 불러일으키지. 주체는 자발적이고 자연발생적인 방식대로 살아간다는 환상 말이야.

73

드보르와 스펙터클의 사회

라캉의 생각에 영향을 받은 마르크스주의 지식인 기 드보르Guy Debord, 1931~1994
는《스펙터클의 사회Society of the Spectacle》1960에서 자본주의 이데올로기를 비판
했다. 제국주의를 넌지시 암시하면서, 드보르는 자본주의의 압도적 힘이 '일
상생활의 식민지화'로서 소비주의를 고착화시키고 있다고 묘사했다.

　이 말은 도시생활, 여가, 광고, 그리고 미디어를 포함하여 일상생활에 깊
숙이 침투한 자본주의를 언급한 것이었다.

드보르에게, '일상생활의 식민지화'는 의식적 경험 단계 못지않게 잠재의식의 단계를 야기했다. 그는 갈등과 계급의 차이는 주체가 이 스펙터클을 현실적 상태로 받아들일 수 있는 범위까지 이용가능한 정보에 의해 제거된다고 생각했다.

74

결핍

사실 이상은 획득하기 불가능한 것이다. 소비주의는 훨씬 더 많은 것을 원하고 완전히 충족될 수 없는 주체적 욕망을 남겨놓았다. 라캉은 '결핍'의 용어로 욕망과 불가능한 완전충족의 풍경을 설명했다. 드보르는 자본주의가 자본주의적 이상향에 사로잡혀서 주체를 유지하고 욕망을 자극하기 위해서, 결핍의 경험을 이용한다고 믿었다. 그의 글은 광고 슬로건을 달래듯이 읽는 동어반복에서, 무의식에 대한 자본주의의 자동생산적 식민지화를 흉내냈다.

75
국제상황주의자

국제상황주의자로 알려진 드보르는 자본주의 이념을 방해하기 위해 고안된 비합리적인 행동방식을 공식화했다. 이런 관점에서 국제상황주의자들이 선호한 것은 부분적으로 19세기 파리 산책자flâneur들을 바탕으로 한 표류the dérive - 글자 그대로 떠다니는drifting -였다. 여기서 산책자들은 도시에서 소비하는 대중과 섞이면서도 그들과 불변의 거리를 유지했던 사람들이었다.

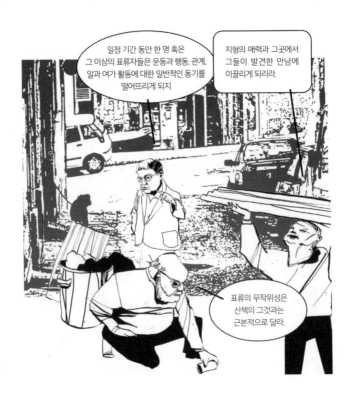

표류에 대한 관심을 가진 국제상황주의자들은 군중의 움직임에 기반을 둔 새로운 심리지리학적 설계를 제안했다. 그들은 '변함없는 흐름들, 고정된 관점들과 소용돌이들'라는 의미에서, 도시와 연계된 군중들의 상호작용을 발견했다. 이런 분석에 기반으로 둔 국제상황주의자들은 도시 지도화의 혁신적 형식을 계획했다.

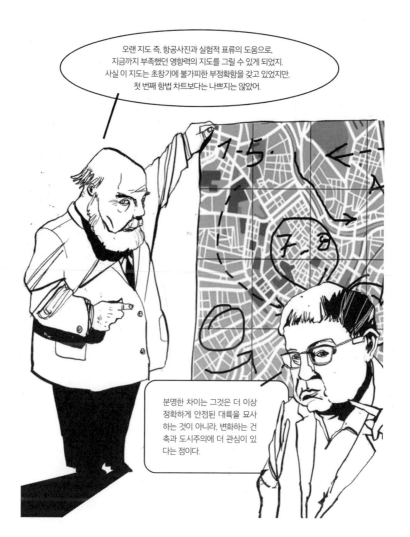

변환

1920년대 아나키스트 스타일을 고수했던 다다이스트와 대조적으로, 국제 상황주의자들은 적극적으로 공격하기보다는 무의미한 예술 형식을 장려하고자 했다. 결국에는, 국제상황주의자들은 예술의 전략적인 변환을 고안해 냈다. 이전에 존재했던 예술적 요소의 재사용은 원래 존재했던 요소의 의미를 제거하려는 경향을 띠었다.

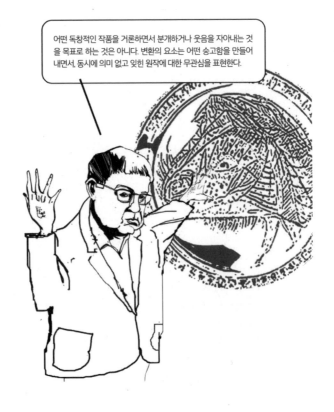

어떤 독창적인 작품을 거론하면서 분개하거나 웃음을 자아내는 것을 목표로 하는 것은 아니다. 변환의 요소는 어떤 숭고함을 만들어 내면서, 동시에 의미 없고 잊힌 원작에 대한 무관심을 표현한다.

77
보는 관점

드보르가 예술이든 광고든 간에 자본주의 이미지를 관객들의 '결핍' 허점을 노리는 것으로 이해했다면, 영국 마르크스주의 비평가 존 버거John Berger, 1926~2017는 자본주의 이미지가 훨씬 더 제국주의적 방식으로 작용한다고 믿었다. 이 특징은 홀바인의 〈대사들〉에서 나타나는데, 이 작품 속 대사들은 관객들을 무관심적으로 쳐다보고 있다.

대사들에 의해서 관객의 시야가 정복되는 것을 강조하면서, 버거는 홀바인의 그림에서 제국주의적 논지뿐만 아니라, 자본주의 이데올로기의 현재지속성을 부각하려고 했다.

그들은 자신이 한 부분이 아닌 것처럼 그림 밖을 쳐다보고 있어.

기껏해야 그들에게 경의를 표하는 군중일 수도 있고, 최악의 경우 침입자를 경배하는 군중일 수도 있어.

존 버거는 텔레비전 시리즈를 기반으로 한 《본다는 것의 의미Ways of Seeing》1972 에서 그림 장르누드, 초상화, 정물화, 풍경화 와 광고, 그리고 미디어 이미지들 사이의 유사성을 기술했다. 페미니즘에 영향을 받은 버거는 르네상스 이후부터 누드화는 포르노그래피와 비슷한 방식으로 가부장적 권력을 반영하고 있다고 주장했다.

78
모더니즘 미학
: 1940~70년대

마르크스주의자들에 의해 제안된 주체에 대한 진보적 비평에도 불구하고, 자율적 경험에 관심을 가졌던 니체주의자와 심리분석학적 전통, 모더니즘 이념은 1940~50년대를 관통했다. 그래서 미국에서 로버트 마더웰Robert Motherwell, 1915~91, 바넷 뉴먼Barnett Newman, 1905~70, 잭슨 폴록Jackson Pollock, 1912~56 그리고 마크 로스코Mark Rothko 와 같은 추상표현주의 예술가들은 그들의 예술 작품을 '순수' 감정의 매개물로 합리화하려고 노력했다.

추상표현주의와와 동시에, 미국 예술 비평가인 클레멘트 그린버그Clement Greenberg, 1909~94와 제자 마이클 프리드Michael Fried, 1939~는 모더니즘 미학의 새로운 이론을 발전시켰다. '순수' 경험이 예술작품에 각인된 감정에 기인하기보다, 이전의 모더니즘 이론가들과 마찬가지로 그들은 형식적 특징이라는 의미에서 예술작품의 진보와 관련된 정확한 판단은 무관심적이며 순수하다고 주장했다.

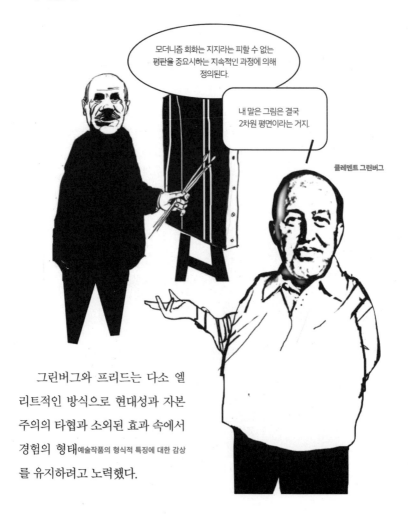

클레멘트 그린버그

그린버그와 프리드는 다소 엘리트적인 방식으로 현대성과 자본주의의 타협과 소외된 효과 속에서 경험의 형태예술작품의 형식적 특징에 대한 감상를 유지하려고 노력했다.

126

79

빈켈만과 레싱

그린버그와 프리드의 이론은 독일 극작가며 문학가인 고트홀트 에프라임 레싱Gotthold Ephraim Lessing, 1729~81에게서 영향을 받았다. 레싱은 《고대 예술의 역사History of Ancienst Art》1764에서, 요한 요하임 빈켈만Johann Joachim Winckelmann, 1717~68이 쓴 고대 조각 〈라오콘Laocoon〉이론을 더욱 발전시켰다. 이 조각은 뱀에 의해 고통스럽게 죽임을 당하는 라오콘과 그의 아들들을 묘사했다.

레싱은《라오콘 : 시와 회화의 한계에 대한 에세이Laocoon, An Essay on the Limits of Poetry and Painting》1766에서, 예술가는 매개물의 본성을 이해하는 것이지, 돌이 말하지 않는다, 라고 말하면서 빈켈만의 해석에 동의하지 않았다.

레싱에 따르면, 예술적 매개물은 타고난 성질을 보유하고 있다. 그것은 매개물에서 현실화될 수 있는 것을 묘사한다.

레싱은 회화와 조각을 공간 예술로, 시를 시간적 연속성의 매개물로 정의했다.

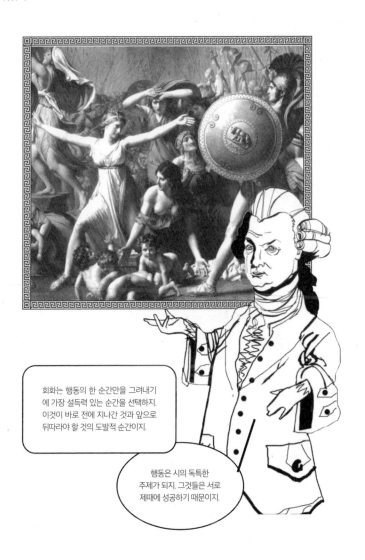

회화는 행동의 한 순간만을 그려내기에 가장 설득력 있는 순간을 선택하지. 이것이 바로 전에 지나간 것과 앞으로 뒤따라야 할 것의 도발적 순간이지.

행동은 시의 독특한 주제가 되지. 그것들은 서로 제때에 성공하기 때문이지.

80
미니멀리즘 아트

1960년대, 그린버그와 프리드는 칼 안드레Carl André, 1935~, 댄 플래빈Dan Flavin, 1933~96, 돈 주드Don Judd, 1928~94, 로버트 모리스Robert Morris, 1931~, 그리고 솔 르윗 Sol Le Witt, 1928~2007의 미니멀리즘 아트에 당황해했다. 미니멀 아트는 순수한 공간적 매개물로서 조각을 따르지 않았다. 미니멀리즘 오브제와 설치물은 여러 개의 유닛과 부품을 사용하여 연속적으로 고안되었다.

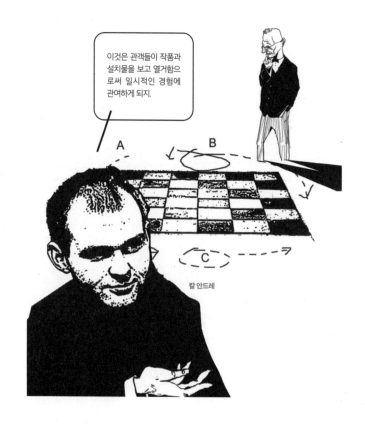

칼 안드레

미학, 현대적 경험과 포스트모더니즘

'포스트모더니즘'은 새로운 글로벌 경제질서를 설명하는 수단으로서든, 특히 유럽 철학 - 니체 철학과 미적 경험에 대한 재평가 - 에 대한 폭넓은 관심을 표현하는 방식으로서든, 1980년대에 통용되는 용어였다.

마르크스주의, 심리분석학, 그리고 니체의 이론이 현대 시대의 시작과 함께했다고 하더라도, 그 이론들은 현대의 포스트모더니즘 미학을 내포하고 있다.

82

프레드릭 제임슨

니체의 영향이 강하지 않았던 영국과 미국에서, 이 상황은 다르게 받아들여졌다. 미국의 문화역사가 프레드릭 제임슨Fredric Jameson, 1934~ 은 1980~90년대 영향력 있는 다양한 비평글을 통해서 포스트모더니즘 단어를 유행시켰다.

이런 관점에서, 제임슨의 현대적 경험에 대한 이론은 뚜렷하게 마르크스주의의 지적 전통에서 형성된 것이다.

다국적 기업의 등장

제임슨에 따르면, 포스트모더니즘 사회는 다국적 기업들의 발생과 함께 형성되었다. 정보기술의 새로운 형태를 이용함으로써, 자본의 변화는 무수한 네트워크를 가로지르면서 흩어졌다. 왜냐하면 자본은 어떻게 기능하고 권력은 어디에 있는지에 대한 흔적을 발견하는 것이 거의 불가능해졌기 때문이다. 예술이 권력에 의해 무용지물이 되는 시점에, 아도르노의 정치와 문화의 관계성에 대한 절박한 선언을 상기하면서 제임슨은 '포스트모더니즘' 문화는 전 세계를 지배하는 미국의 군사적·경제적 지배 물결을 내부적이고 구조적인 표현이 되었다고 주장했다.

경제 변화와 권력의 복잡한 국제관계는 방향 감각 상실이라는 의미를 불러일으켰다. 제임슨은 이 부분을 현대 건축에서 찾아냈다. 로스앤젤레스 다운타운에 있는 존 포트먼의 보나벤투라 호텔1976은 복잡한 공간성을 열망하고 있다. 호텔 입구는 우회하거나 혼란스럽다. 그래서 호텔 안에 거대한 아트리움 공간을 내는 것은 불가능했다.

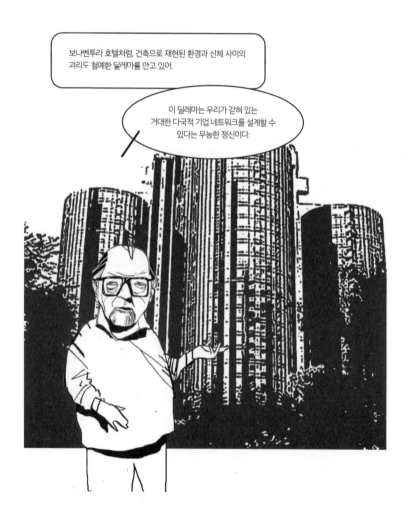

보나벤투라 호텔처럼, 건축으로 재현된 환경과 신체 사이의 괴리도 첨예한 딜레마를 안고 있어.

이 딜레마는 우리가 갇혀 있는 거대한 다국적 기업 네트워크를 설계할 수 있다는 무능한 정신이다.

84
모더니스트 vs 포스트모더니스트

포스트모더니즘 문화와 자본의 밀접한 관계를 연구하는 데 있어서, 제임슨은 모더니즘과 포스트모더니즘 예술과 건축을 예로 들어 비교했다. 하이데거가 《예술작품의 근원The Origin of the Wo가 of Art》1935에서 반 고흐의 농부의 구두에 대해 설명한 부분을 본다면, 구두는 있는 그대로의 사실성을 드러내고 있다. 그러나 제임슨에 따르면, 앤디 워홀Andy Warhol의 〈다이아몬드 먼지 구두Diamond Dust Shoes〉1980는 "솔직히 우리에게 반 고흐의 구두가 갖고 있는 직관성을 제대로 말해주지는 않는다".

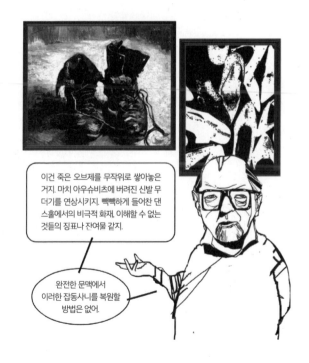

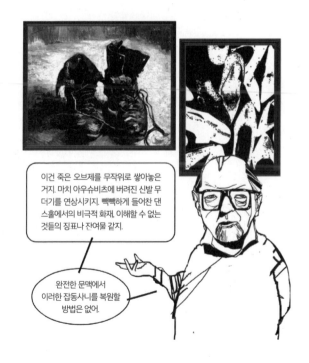

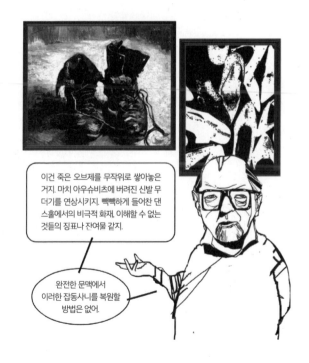

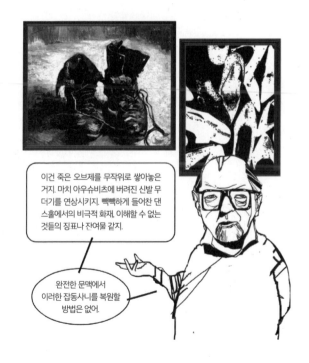

제임슨은 소외와 비극의 본질조차도 현대 시대에서 바뀐다고 생각했다. 근대 시대에서 소외 이미지를 표현한 에드바르트 뭉크Edvard Munch, 1863~1944의 〈절규The Scream〉1894는 가정적 삶과 안정적 정체성에 대한 부르주아지 이상의 몰락을 그려냈다. 그러므로 부르주아 이데올로기에 비판적이었다. 그러나 워홀의 〈마릴린 먼로Marilyn Monroe〉 시리즈와 같이 소외를 다룬 현대 이미지는 비극적 의미를 담고 있다고 하지만, 부르주아 이데올로기에 반대하는 것은 아니었다.

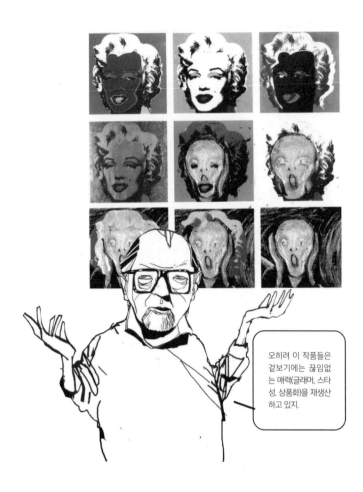

오히려 이 작품들은 겉보기에는 끊임없는 매력(글래머, 스타성, 상품화)을 재생산하고 있지.

패러디 혹은 패스티시?

모더니즘은 부르주아 규칙을 풍자적으로 반대하는 무기로 패러디parody 를 이용했다면, 포스트모더니즘은 비평적 통렬함이 부족한 '공허한 아이러니 blank irony'의 형식인 패스티시pastiche 를 맘껏 이용했다. 구스타브 말러Gustav Maler 가 말한 마을 아코디언 정서를 보여주며 연민을 자아내는 오케스트라의 구두점punctuation 과 로렌스D.H.Lawrence 가 자연을 경배하기 위해서 사용한 대화체 문투는 패러디의 본보기다.

이러한 예들은 웅장한 감정을 인용 부호 안에 배치하여, 지나치게 발현하는 감정을 막거나 약화시키게 되지.

제임슨의 관점에서 패러디와 같이 패스티시는 유머가 된다. 그것은 바로 궁극적으로 모방적인 것, 다시 말해 죽은 언어가 된다.

제임슨은 패스티시는 감각적 스타일을 얻으려고 하는 것 외에는 다른 목적이 없다고 주장했다.

86
조현병적 문화

표면적 효과에 대한 강조와 증가하는 자본적 지배에서, 제임슨은 포스트모더니즘 문화를 '조현병schizophrenic'에 비유했다. 스위스 언어학자 소쉬르의 이론을 적용하면서, 제임슨은 조현병을 '의미에 대한 지속적인 복선을 만드는 끝없는 추락'으로 정의했다. 제임슨은 만족감을 약속하는 자본주의의 욕망 구조는 아직도 끝도 없이 미뤄지고 있다고 믿었다.

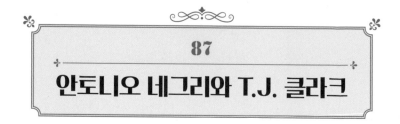

87
안토니오 네그리와 T.J. 클라크

포스트모더니즘은 때때로 정보와 인터넷 기술의 발전과 동일시되기도 한다. 문화분석가 안토니오 네그리Antonio Negri, 1933~는 이 발전을 기념했다.

　네그리는 가상 시대의 창조물은 언어를 넘어서는 시각적인 새로운 우월성primacy을 암시한다고 주장했다. 여기서 이미지는 언어보다 커뮤니케이션의 쉽고 자유로운 형식이 된다.

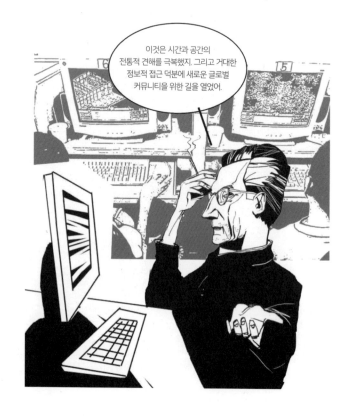

어떤 사람들은 이런 기술적 발전에 대한 주장에 냉소적이기도 했다. 왜냐하면 그들은 기술적 발전을 자본주의 확장과 세계화를 교묘하게 감추기 위한 술수라고 봤기 때문이다. 현대 마르크스주의 예술학자 T.J. 클라크T.J Clark는 현대 문화는 이미지에서의 해방과 멀어지면서 사실 장황함으로 흘러 넘친다, 라고 지적하면서 네그리의 의견을 반박했다.

이미지 명료성, 이미지 이동과 밀도에 대한 현대적 견해는 모두 로고의 자유로운 운동과 병행하여 형성된 것이다. 이 로고는 텔레비전 상업화, 생산 슬로건, 사운드비트 등 압축된 의사-내러티브를 보여준다.

이미지는 스토리를 말하거나 이슈화하는 어느 곳이든 존재하지.

웹페이지, 광고 게시판 그리고 비디오 게임은 당연히 소리 지르고 경배하는 문장의 시각화이지.

클라크는 기동력과 자유로운 외모 꾸미기는 소비사회의 시작과 부르주아의 확장이 존재했던 19세기 말로 거슬러 올라가야 한다고 지적했다.

클라크의 관점에서, 현대 글로벌 사회는 모더니즘 시대의 시작에서 유래하여 여전히 자본주의 이데올로기의 동요 아래 놓여 있다.

88
포스트모더니즘과 유럽 미학

장 보드리야르

제임슨의 관점과 가장 비슷한 현대 프랑스 철학자로 장 보드리야르Jean Baudrillard, 1929~2007가 있다. 제임슨과 마찬가지로, 보드리야르의 저작은 마르크스에 영향을 받았지만, 제임슨의 그것보다 훨씬 더 허무주의적이고 역설적이다. 드보르를 따랐던 보드리야르는 자본의 원동력은 마르크스가 언급했던 노동의 소외보다 소비자의 욕망에 근거한다고 주장했다.

89
메시지의 미디어

보드리야르는 마샬 맥루한Marshall McLuhan의 유명한 의견에 동의했다. 그것은 "메시지가 미디어다."이다. 보드리야르에게 자본주의는 이미지와 기호가 상호 보완하면서 상호 언급하는 무대나 다름없다.

'사실성'은 재현을 넘어선다. '대중'이 진정으로 생각하고 원하는 것은 여론조사와 정보축적의 생산물을 환상이라는 영역에 남겨 두는 데 있다.

90
가상의 미학

보드리야르는 자본주의를 '사물의 실재성에 대한 부정에 바탕을 둔 기호의 승화'라고 설명했다. 그는 이 상황이 미학의 다양한 형식을 불러일으킨다고 주장했다. 그것이 바로 미와 원작에 대한 미학이 아니라, 가상 미학이다. 보드리야르는 세상은 복사의 또 다른 복사로 구성되어 있다고 설명했다. 이것은 1960년대 팝아트에서 나타났다.

팝아트는 산업적 생산물과 한몸이다. 또한 그것은 인공적이며 가공된 캐릭터다.

보드리야르는 팝아트의 '차가움'을 문학적 통제와 규칙에서 독립적이고 진보적인 행동을 보인 추상표현주의의 '따뜻함'과 대비시켰다.

극단적으로 추상표현주의는 허무주의이며 테러리즘과 유사하다. 변화를 일으킬 만한 작은 힘조차 가지지 못했다. 궁극적으로 추상표현주의는 폭발적인 꿈 그 이상도 그 이하도 아닌 셈이었다.

사실 추상표현주의는 팝아트보다 그다지 진보적이지도 '사실적'이지도 않았어.

이것은 순수하고 공허한 몸짓으로 완전하고도 강력한 기호 시스템에 직면하게 되지. 이런 행동은 결국 자신의 소멸조차 자축하게 되지.

포스트모던 자본주의의 아이러니

보드리야르는 포스트모던 자본주의의 아이러니에 관해 금언적으로 글을 썼다. 특히 그는 가상문화로서 포스트모던 사회와 성스러운 고대 사회 사이의 차별성에 역설적인 관점을 갖고 있었다. 그는 아즈텍 문명을 '잔인함의 보편화'라고 표현하면서, 그것을 환상의 범주에 넣지 않았다.

유럽에서 다시 대두된 포스트모더니즘 미학의 주제는 칸트가 사실로 받아들였던 언어로부터의 독립 즉, 순수 상태에서는 더 이상 존재하지 않는 경험에 대한 관점이었다. 대신에, 경험은 언어와 정체성의 한계에서 존재한다. 바로 여기서 경계는 흐릿해지기 시작한다. 결국 경험은 주체의 지배를 벗어나는 과잉 감정으로서 상상되는 것이다.

92
롤랑 바르트

유럽에서 가장 영향력 있는 포스트모던 철학자들 가운데 한 명인 롤랑 바르트Roland Bartes, 1915~80는 지속적으로 언어의 경계에서의 경험에 주목했다. 1960년대 이전, 바르트는 소쉬르의 언어 이론을 다양한 문화형식과 인공물에 대입해서 설명했다. 그는 비평 모음집《신화론Mythologies》1957에서 대중문화에서 기호학기호와 상징 의미과, 역사적이고 도덕적인 문헌들이 어떻게 표현되는지를 분석했다. 이 책은 할리우드 영화 〈줄리어스 시저Julius Caesar〉에 드러나는 '로마다움Roman-ness'에 대한 논의를 다루고 있는데 레슬링을 연극적 마임으로 분석했다.

93
코드 없는 메시지

1960년대 초 바르트는 언어와 기호학적 의미를 능가하는 영화와 사진 감상을 집중적으로 연구했다. 이 연구는 문화적으로 형성된 기호와 상징의 의미를 분석했다. 그 사례로 판자니 파스타 광고를 연구하면서, 이 피자 광고가 '이탈리아풍'푸르고 붉고 흰 컬러, 플럼 토마토, 그리고 스파게티이라는 함축적 의미를 사용하지만, 정작 사진의 원화는 사실성의 흔적으로 인정할 만한 그 어떤 의미도 없다는 점을 바르트는 주장했다. 결국 이 흔적은 사진과 감각적인 영화 사이를 빛과 함께 여행하면서 만들어진 것에 지나지 않으며, 직접적인 연결고리는 순수한 형태로 남게 된다. 여기서 의미는 연결고리의 주변을 통해서 구성된다.

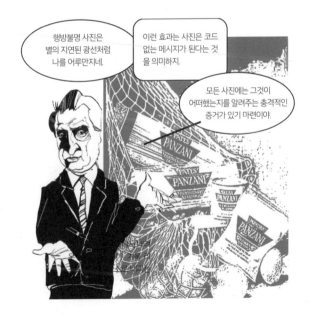

94

푼크툼

마지막 책 《카메라 루시다Camera Lucida 》1980 에서 바르트는 '푼크툼찌름, the punctum' 이론을 사진 이미지에 감동하여 말문이 막히는 효과로 발전시켰다. 푼크툼 효과는 사람들그들은 생동감 있는 것처럼 보인다 은 결국 늙어서 심지어 죽는다, 라는 바르트의 놀라움에서 파생된 것이다.

《카메라 루시다》는 바르트 어머니의 어릴 적 사진에 대한 논쟁을 다룬다. 책에서는 일부러 기재하지는 않았지만, 이 사진에서 바르트는 고인이 되고 난 이후에는 설명하기 힘든 어머니의 친절함과 너그러움의 본질을 발견하게 된다. 이 사진은 바르트를 어머니가 살아 있던 시대로 이끌 뿐만 아니라, 사진에서 압축된 시간을 뇌새기게 만든다.

95
줄리아 크리스테바

바르트와 라캉 둘 다의 영향을 받은 줄리아 크리스테바Julia Kristeva, 1941~는 상실의 형식으로서 경험 이론을 탐구했다. 그는 문학과 예술의 형식은 가부장적 정체성을 능가하는 무의식의 수준을 드러낸다고 주장했다.

《언어의 욕망Desire in Language》1977과 《공포의 권력Powers of Horror》1980, 그리고 《검은 태양 : 우울증과 멜랑콜리Black Sun : Depression and Melancholia》1987에서, 크리스테바는 정체성에 대한 페미니스트적 이해를 언급했다. 그는 쾌를 일관성과 감정의 와해에 대한 필연적 결과로서 인지하기 위해서, 포스트 칸트주의자들의 미학 전통을 이용했다.

크리스테바는 문학과 예술의 형식은 자궁에서 그리고 아이가 언어를 습득하기 이전 유아기적 경험과 관련 있다고 믿었다. 이런 관점에서, 크리스테바의 예술관은 프로이트의 그것과 다르다. 프로이트는 예술을 아버지 이름 the law of father 관점에 따라 엄마와의 분리에서 야기된 아이의 갈망과 투쟁의 표현이라고 생각했다.

예술에 대한 나의 관점은
아버지 이름과 사회적 명령 앞에서
아이와 엄마의 관계에서 기인한다고
볼 수 있지.

96
코라와 기호학

크리스테바에 따르면, 경험의 형식적 공간 이론은 플라톤의 대화편 《티마이오스Timaeus 》BC 360 에서, 플라톤이 '코라Chora'라는 이론을 언급한 데서 유래한다.

크리스테바는 코라를 '기호학'적 의미로서 언급했다. 기호학은 언어 이전에 존재하는 파편과 소멸의 공간이다. 그러나 이것은 어머니와의 유아기적 관계에서 야기된 정서적 경험과 본능적 충동의 원천이 되기도 한다.

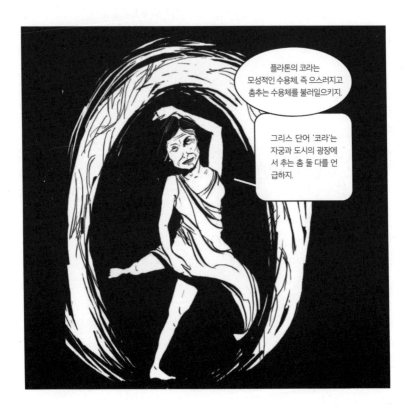

루이 페르디낭 셀린Louis-Ferdinand Céline, 1894~1961, 사무엘 베케트Samuel Beckett, 1906~89, 앙토냉 아르토Antonin Artaud, 1895~1948, 그리고 제임스 조이스James Joyce, 1882~1941 같은 작가들의 작품은 크리스테바의 기호학 이론을 만드는 데 기여했다.

조이스의 소설 《율리시스Ulysses》1922와 《피네간의 경야Finnegans Wake》1939는 정서의 가장자리에서 작용한다. 이 작품은 아버지의 권위를 황홀하게 전복하기 위해서 '항상 이미 늙은, 항상 이미 낡은, 순간적으로 우스운' 언어로 증언한다.

그들의 작품은 음악, 리듬, 다성음악을 강요하는 동시에 허튼소리와 웃음을 통해 정서를 없애려는 욕망으로 구성되어 있지.

97
크리스테바와 주이상스

파두아Padua, 1304 와 아시시Assisi, 1305~6 에서 지오토Giotto, 1267~1337 가 그린 프레스코 그림은 크리스테바의 기호학 이론에 대한 전형적인 사례가 된다. 프레스코 광경들판, 풍경, 건축 에서 파편화된 부분들의 겹침은 '적대적인 공간'을 창조해낸다.

　지오토가 색과 리듬을 통해 기하학과 가부장적 권력을 전복하려고 했다는 점을 평가하기 위해서, 크리스테바는 라캉과 바르트의 주이상스 개념을 도입했다. 이것은 다양한 즐거움, 엑스터시, 그리고 오르가즘절정 을 뜻한다.

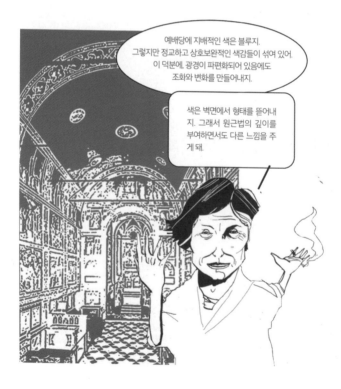

크리스테바는 《검은 태양》에서 주이상스를 절망감과 멜랑콜리의 심오한 감정으로 탐구했다. 이런 감정은 표도르 도스토옙스키Fyodor Dostoyevsky, 1821~81 와 마르그리트 뒤라스Marguerite Duras, 1914~96, 그리고 16세기 화가 한스 홀바인의 작품에서 만나게 되었다.

가톨릭적 구원에 대한 의미가 부족한 작품인 한스 홀바인의 〈무덤에서 죽은 그리스도의 시신The Body of the Dead Chist in the Tomb 〉1522 은 전혀 꾸밈이 없으면서도 침울하다.

크리스테바는 한스 홀바인 그림에서 재현의 단절이 무의식에서 기인한다고 믿었다. 이 무의식에서 언어와 의미는 어머니와의 경쟁과 분리를 경험하는 아이에게서 비롯된 깊은 슬픔에 압도된다.

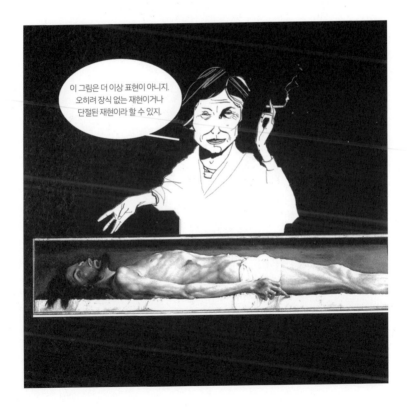

98
페미니즘 미학과 포스트모더니즘

크리스테바는 동시대의 페미니즘 철학자들 엘렌느 식수HéLène Cixous, 1937~와 뤼스 이리가레Luce Irigaray, 1932~와 함께 가부장제에 대한 비판을 공유했다.《시장에서의 여성Women on the Market》에서, 이리가레는 여성에 대한 압박은 남근주의에 근거한 가부장제도의 조직화에 기인한다고 주장했다.

정체성에 대한 이항적 개념은 니체가 제안한 대로 그 차별성을 절대적인 타자로 인정할 수도 없고, 또한 재현할 수도 없는 것에서 비롯된다.

이것은 여성의 몸을 결핍(페니스의 부재)으로 묘사하지. 여기에는 판단을 유도하는 경멸적인 모든 의미가 함축되어 있어.

99
자크 데리다

크리스테바, 식수, 그리고 이리가레와 같이 자크 데리다Jacque Derrida, 1930~2004 도 니체의 타자alterity 이론에 영감을 받았다. 가부장제도와 플라톤의 형이상학에서 나온 철학적 전통 사이에서 근본적인 연결고리를 발견한 자크 데리다는 이 전통을 '남근 로고스 중심주의phallo-logocentric'로 설명했다. 이 이론은 남근 중심으로 모든 것이 맴돈다고 주장한다.

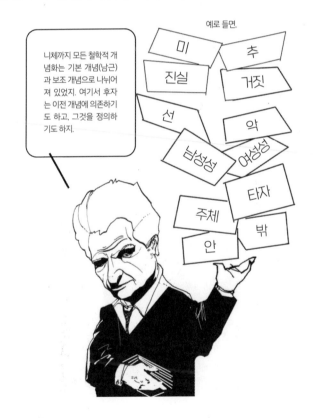

예로 들면,

니체까지 모든 철학적 개념화는 기본 개념(남근)과 보조 개념으로 나뉘어져 있었지. 여기서 후자는 이전 개념에 의존하기도 하고, 그것을 정의하기도 하지.

미 / 추
진실 / 거짓
선 / 악
남성성 / 여성성
주체 / 타자
안 / 밖

100
해체

데리다가 《그림에서 진리The Truth in Painting》1978에서 이 세 번째 용어에 대한 생각을 드러냈다. 여기서 데리다는 칸트의 《판단력 비판》과 하이데거의 《예술작품의 근원》에서 차용된 이야기들을 해체해버렸다. 데리다의 해체작업은 플라톤, 니체, 마르크스, 프로이트, 그리고 소쉬르의 철학적 이론과 근접하게 발전했다.

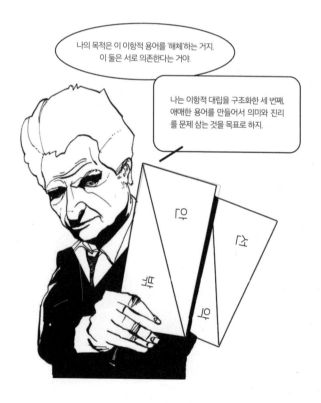

칸트의 《판단력 비판》을 거론하면서, 데리다는 칸트가 미학적 고찰에서 부수적인 것으로 간주하고 제쳐놓았던 부분에 더 관심을 갖게 되었다. 금박 액자, 조각상의 휘장, 궁의 돌기둥 등. 이 부분을 묘사하기 위해 칸트는 그리스어 파레르곤parergon을 부활시켰다. 이것은 완전한 재현의 부속물로 이해된다.

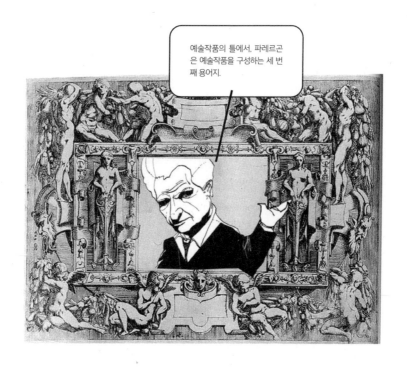

그래서 예술작품의 외부에 존재하는 것은 내부에도 존재한다. 파레르곤은 예술작품 내부에 있지도, 그렇다고 외부에 있지도 않다. 그래서 두 군데 모두에 있다.

101
논증불능의 예술

데리다에 따르면, 예술작품을 해독하고 그것에 진리를 배치하려는 모든 시
도는 가부장적 충동에서 야기된 것이다. 이 관점에 대한 설명 방법으로 데
리다는 반 고흐의 구두에 대한 마르틴 하이데거1935~6년 와 마이어 샤피로Meyer
Schapiro, 1968와는 대조석인 해석을 언급했다.

　이 두 철학자는 반 고흐의 신발 주인에 대한 정체를 밝히고자 하는 시도
를 하면서 그림의 의미를 설명하려고 했다. 반면, 데리다는 예술작품의 논증
불가능한 본질과 의미, 근원에 더 중점을 두었다.

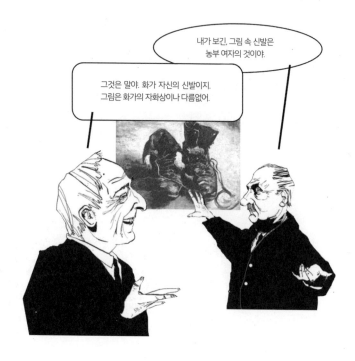

102
장 프랑수아 리오타르

데리다와 같이 프랑스 철학자 장-프랑수아 리오타르Jean-François Lyotard, 1924~98
또한 불확실성과 의심을 언급했다. 의심은 사유에 필수적인 것이다. "사유는
이성을 사고하는 의심의 대가에서 나온다." 리오타르는 진실한 인간이 되기
위해서 우리는 숭고의 초기 단계에서 통제 상실을 경험하면서 스스로 '비인
간성'을 회복할 필요가 있다고 주장했다. 어린 아이를 빗대어 이 이론을 구
체화했다.

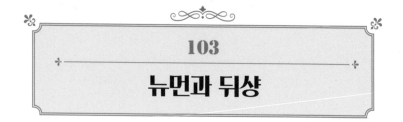

103
뉴먼과 뒤샹

리오타르는 현대 사회와 문화 안에서 관심이 증가하는 타자를 설명하는 방식으로서 포스트모더니즘 이론을 열어 놓았다. 그는 바넷 뉴먼의 그림 〈지퍼zip〉를 언급하면서 자신의 이론을 설명했다. 여기서 그는 마르셀 뒤샹Marcel Duchamp, 1887~1968의 〈독신남들에게 의해 벌거벗겨진 신부, 이른바 큰 유리 The Bride Stripped Bare By Her Bachelors, Even The Large Glass〉1915~23, 그리고 〈주어진Etant Donnés〉1946~66과는 대조적인 입장을 취했다.

〈큰 유리〉

뒤샹 작품은 성 차이에 대한 인식을 담고 있다는 게 사건이다. 〈큰 유리〉에서, 아래쪽에 회전심봉-spindles으로 묘사한 독신남남성은 위쪽의 신부여성에게 사정하는 모습이 기계적으로 상징화하여 표현되었다사건 이전에 발생한 시간의 표현.

한편, 〈주어진〉에서 젊은 여성은 자신의 성에 대한 정신외상적 인지에 복종한다사건 이후에 발생한 시간의 표현.

〈주어진〉

뒤샹과 대조적으로 바넷 뉴먼의 그림은 대립이라는 개념에 작동하지 않는다. 이것은 사건을 재현할 수 있을 뿐만 아니라, 표현representation 이면서 동시에 현시presentations 이다.

〈지퍼〉의 추상화된 선은 시간을 표현한다. 이것은 개방된 공허가 형태가 되는 창조의 시간이다. 그러나 또한 창조적 순간의 시간이기도 하다. 이러한 요소들이 모여서 '사건'이 된다.

작품 〈십자가의 길(The Stations of The Cross)〉(1958~66)에는 다시 계산되는 시간(이삭을 죽이려고 했던 칼의 섬광)과 그 시간을 다시 계산하는 데 걸리는 시간(창조의 구절)이 응축되어 있지.

리오타르의 견해에서, ⟨병 건조대Bottle Dryer⟩1914⟩와 ⟨샘Fountaion⟩1917과 같은 뒤샹의 레디메이드 작품은 ⟨큰 유리⟩와 ⟨주어진⟩과는 대조적이다. 뒤샹의 작품들은 뉴먼의 작품에서 드러나는 표현과 현시라는 관점에서 비슷한 방식을 지향한다. 이것들은 동시대에 예술적 오브제와 예술에 대한 기존 관습의 경계를 뛰어넘는 실용적인 오브제들이다.

이런 관점에서 리오타르는 역사학자 티에리 드 뒤브Thierry de Duve가 "현대 미학의 문제는 '무엇이 아름다운가?'가 아니라, '무엇이 예술이라고 말할 수 있는가?'에 달려 있다."라는 주장에 동의했다.

레디메이드는 지속적인 강탈의 과정이나 다름없지. 여기서 예술적 경험이 작품을 만들지.

리오타르는 포스트모더니즘은 계몽주의와 모더니즘에 대한 대안이라기보다는 재평가라는 사실을 강조했다.

이런 견해는 리오타르뿐만 아니라, 질 들뢰즈Gill Deleuze, 1925~95 의 철학에서도 그대로 드러난다. 질 들뢰즈는 칸트 미학을 재평가한 니체의 철학에 많은 영향을 받았다.

104
질 들뢰즈

많은 모더니스트들과 마찬가지로, 들뢰즈는 그림은 신경계에 직접적으로
반응해야 한다고 주장했다. "그림에서 히스테리가 예술이 된다." 히스테리
관점을 제안하면서 들뢰즈는 -초기 근대미학이 그러했던 것처럼- 경험의
영역 안에서 주체를 통제하는 이론으로 사용하지 않았다.

기관 없는 신체

시각성에 대한 들뢰즈의 변형된 의미는 라캉을 포함해서 현대 미학에서 일반적으로 눈에 부여되는 기본 성질에 도전한다. 또한 이것은 '기관 없는 신체'라는 철학적 개념이 되기도 한다. 들뢰즈는 '잔혹극'의 창시자인 극작가 앙토닌 아르토Antonin Artaud, 1895~1948에서 이 용어를 빌려왔다. 들뢰즈는 격렬한 경험을 표현해낸 프란시스 베이컨의 그림이 '마음에서 벗어나는 신체'에 대한 아르토의 생각에서 영향을 받았다고 주장했다.

들뢰즈는 정신분석적 의미에서 회화를 히스테리의 형식으로 정의했다. 한편 음악의 병리현상은 육체이탈과 비물질화를 설명하는 '조현병적 증상의 급증'으로 정의된다.

그린버그와 프리드 같은 모더니스트들과 레싱과 같이, 들뢰즈는 다양한 형식의 예술에는 본질이 있다고 주장했다. 그러나 신체를 심령적인 갈등과 경험의 전달자conduit로 인정하는 관점을 취했다.

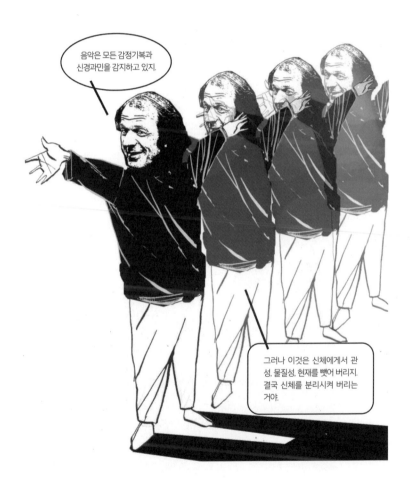

106

결론

21세기의 시작에서 우리는 미학적 파편화와 육체이탈을 발견하게 된다. 미학은 18세기 바움가르텐과 칸트 이후 주체에 대한 재평가의 중심에 놓여 있다.

미학은 중요한 역할을 담당하고 있다. 왜냐하면 미학의 주된 관심사는 경험이고, 다시 말해 우리가 <u>스스로</u> 어떻게 경험하는가에 놓여 있기 때문이다.

키츠가 1820년에《그리스 항아리에 부치는 노래Ode on a Grecian Urn》를 썼을 때, 이미 통합되고 동질적인 단위로서 주체 개념의 위기는 도래했다. 키츠의 시에서 항아리 형태는 영원히 죽지 않는 청동이었다. 그러나 시인은 이 장면이 삶과 죽음과는 그 어떤 관계도 갖지 않음을 인지하고 있었다.

이 시에서 주체는 실수투성이고 죽음에 이른다. 그래서 미와 진리는 주체의 손아귀를 능가해서 존재하게 된다.

멜랑콜리 방식을 필요로 하지 않는다. 니체는《예술에서 권력에의 의지》
에서 다른 관점을 제시했는데, "미는 수동적일 뿐만 아니라, 변형적이다."라
고 주장했다.

요컨대, 미는 전통적으로 '부정'실패, 파괴, 결핍으로 생각되어온 개념이 단순
히 부정적인 것이 아니라, 예술, 창조성, 그리고 삶의 긍정적 가치에 내재되
어 있어야 한다는 인식에 그 목적을 갖고 있다. 니체를 따른다면, '미'는 형
이상학에 대한 재평가와 결부된 이해관계들 가운데 하나라면, '진리'는 그런
철학의 실현과 실천이다.

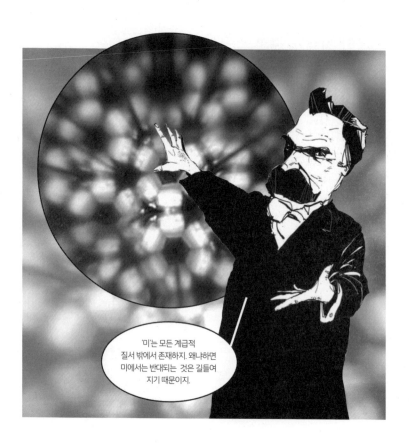

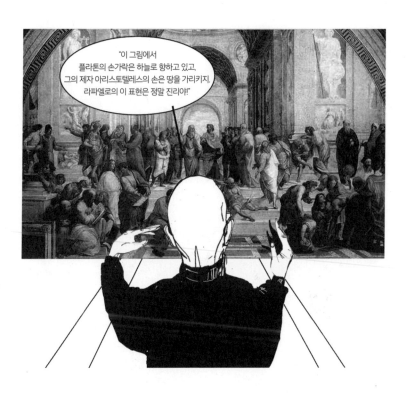

미학 아는 척하기

초판 1쇄 인쇄 2021년 2월 5일
초판 1쇄 발행 2021년 2월 12일

글쓴이 크리스토퍼 쿨 원트
그린이 피에로
옮긴이 박세현

펴낸이 박세현
펴낸곳 팬덤북스

기획 위원 김정대 김종선 김옥림
기획 편집 윤수진 정예은
디자인 이새봄
마케팅 전창열

주소 (우)14557 경기도 부천시 부천로 198번길 18, 202동 1104호
전화 070-8821-4312 | **팩스** 02-6008-4318
이메일 fandombooks@naver.com
블로그 http://blog.naver.com/fandombooks

출판등록 2009년 7월 9일(제2018-000046호)

ISBN 979-11-6169-146-6 (03600)